程十髪

画古代故事百图

上海人民美术出版社

序言

　　许多读者在阅读一篇新出版的小说，或者是一个古典文学作品时经常会被里面的精彩内容所吸引，不过在仅用文字来描述人物和场景时，是否能让读者产生出一种书中所描述的具体形象的感觉？这应该是比较困难的。而看某些书的人却会有一种似乎身临其境之感触，那是因为在书中附有精美的栩栩如生的美术作品。通过观看那些附在书中的插图便能详尽地意会出著书者所希望书中叙说的不同的人物、不同的环境和正在发生的故事情节，能给读者一个比较完整的艺术化的视觉形象，让书中原本靠文字描述的内容犹如看电影一般有了具体明确、生动立体的形象。因此文学作品中附有好的插图将会使 s 书籍增色许多，甚至好的画面能弥补及提升文字的不足，使故事越发精彩，也更能吸引人们去阅读。世界上古今中外有太多的名著不止因为文字而显得光彩夺目，更因为有着了不起的插图与其相互依存而流芳百世。好的插图不仅能使书籍增加可读性，它本身就是一幅幅精美的绘画艺术品。所以历来就有许许多多的大画家愿意为好的文学作品画插图。

父亲也不例外，他深知插图的这些重要功能，因此他非常乐意并重视画好每一幅插图。按理说他的绘画基础学的是中国传统国画的技法，而且都是传统的山水和花卉，对于画插图，尤其是画现代题材的内容有着一定的局限性。因为画插图是要以人物画为主体并且必须要通晓自然、历史、人物、地理等等古今中外的一切，知识面应该包罗万象。因此他知道要画好以人物为主体的连环画和插图，学好画人物是非常要紧的。于是他花了大量的时间和精力来专门研究和攻克人物画。不过这个过程的艰难程度是可想而之的。在恶补人物画的过程中，他不光是苦练各种人物的造型和写生的基本功，还分别从中西方各派人物画大家们身上吸取养分。这样既保留着传统中国画的那些精髓，又掺合着西方艺术中的精华，从中理出那些能被中国画接受的技艺融合在一起，便是初具"程家样"模样的插图。中国古代如雕版书籍插图，雕版佛经的扉页画"说法"图，以及宋刊《三礼图》、《纂图互注礼记》、《纂图互注荀子》、《东家杂记》、《列女传》等书籍中那些丰富的人物插图供他学习参考。他还深入研究明清以来的陈洪绶、任伯年、吴友如等人的作品，在人物插图中真实地再现人物表里的同时，突出其本质，将"以形写神"发挥到极致。特别是认真学习并吸取了陈洪绶所绘的《水浒叶子》、《博古叶子》、《西厢记》等中国传统插画的要领，在研究中国古代的先辈们的宝贵遗产的同时也不放松去体会西方绘画大师如丢勒、安格尔、伦勃朗等人画的插图中的那些精髓。在学习中西方不同的插图艺术的过程中，他也并不是简单地去模仿他们，而是将他们各自的长处有机地结合起来，用他自己的理解去画出他心目中的插图来。他把这许多看似很矛盾的绘画技法对立地统一了起来，最重要的是他

画出来的还是一张中国画。他说过这样的话，大意是：我们在学习老祖宗和西方的绘画艺术的技巧时不要一味地摹仿和抄袭，不应该学了西方的东西就画成了一张西方的作品，应该先理解再消化吸收将它们转变成自己的东西。以此入手，父亲将中国画的白描线条画提到一个新的境界。

只要他的精力和时间允许，他是不会拒绝画插图的，因此许多年来他画了大量的插图。这里先选编了五本他年轻时为有关中国古代的历史故事所画的插图。这五本书分别为《中国古代哲学寓言故事选》、《聊斋故事选译》、《儒林外史故事》、《海瑞的故事》和《中国古代寓言》。这五本书都是在上世纪五六十年代出版的。由于故事的内容家喻户晓，加上书里边插图的精美，深受广大读者的喜爱。其中《儒林外史故事》还出了外文版，得到了外国读者的欢迎和喜爱。而另外一本《海瑞的故事》，更是因为在"文革"期间遭到无辜批判而名声大噪。

他在通过深入的学习后，弄懂吃透了前辈们对插图的绘画思维和技巧成果，加上他自己的努力创造，因此对中国插图的继承又有了更进一步的发展。如他可以将画面的装饰性设计得非常的强烈。除了借鉴了西方的铜版腐蚀画的构图，也学中国汉碑上的石刻，特别是在可以强调的地方更有意显现其夸张。凡是在艺术上有自己独到之处的形式他都会去研究一番，然后就根据需要而加以利用。比如像他看到陈老莲的白描线条有独到之处，他就认真吸取，并且不仅仅是学到了他的线条的特点，而且加以发展，让老莲的线条具有了立体感，从而更体现出时代感，成了"程家样"的线条了，使笔墨跟上了时代，更好地为现代的内容服务。

虽然这五本书的插图是在上世纪的五六十年代里完成的，但是很明显可以看得出父亲用功的严谨程度，对待每一本著作的插图创作都有新的认识和进步。尤其是那本《儒林外史故事》，他花了很大的气力去画好它。我们看到的书中是二十几幅作品，据说他三年来前后共创作了一百余幅，最后选用了这二十几幅最优的定稿。据他的同事，也是大画家的陈佩秋老师说（那时他们一起进的画院，画桌也临近），我父亲在画连环画的同时，也创作书籍插图。这时正为《儒林外史故事》画插图。她告诉我，他为了画好人物的一个手势，请人做模特，反复多次地研究和写生，态度极其认真。《儒林外史故事》是一部杰出的讽刺小说，给《儒林外史故事》配插图，就要逼真地传达出原作的讽刺精神，但又不宜画成漫画，这是插图的难处所在，同时也是父亲的成功之处。这套插图从1953年开始创作，数年才完成。因此，此书经过翻译后即被选中去参加1959年在莱比锡举办的国际书籍装帧展览，而父亲的插图也在展览会上获得了银质奖。时年他才三十出头，同年他还入选了世界插图名人录，而书中的中国插图画家就他一人。

对于另外的几本古代书籍的插图，他同样采用了传统的单线白描勾勒和古代木版画绣像的形式，韵味十足，惟妙惟肖。从画面的布局和人物的造型上可以看出，父亲这时已经熟练地掌握了人物画的基本技法，他所追求的已是如何创造性地将文学形象再现于画幅之中。他主张真实与巧妙的统一，注意形象的写实与准确性，在构图上强调画面的装饰情趣，以及人物动态的夸张、幽默诙谐的描绘，使之巧妙得恰到好处。他的线条有力，极富弹性，能感到他所描出的线条既能找到前人的影子，

但是又并不受传统描法所限，内中还常能见到对西方素描线条的理解。所以他的线条是自由和奔放的，他塑造的人物形象吸收了中国传统戏曲里的形象，又吸取了明清木版插图的简练、富于诗意的长处，有着鲜明的民族风格。这些插图的新风格正好拿来描写这些中国古代的经典的民间传统故事，从而使作品具有通俗性与地方特征，被广大的读者所喜闻乐见，因此难怪他创作出来的的插图能受到老百姓的欢迎和爱好了！

程多多

2017 年 9 月 27 日上海市程十发美术馆奠基之日

目录

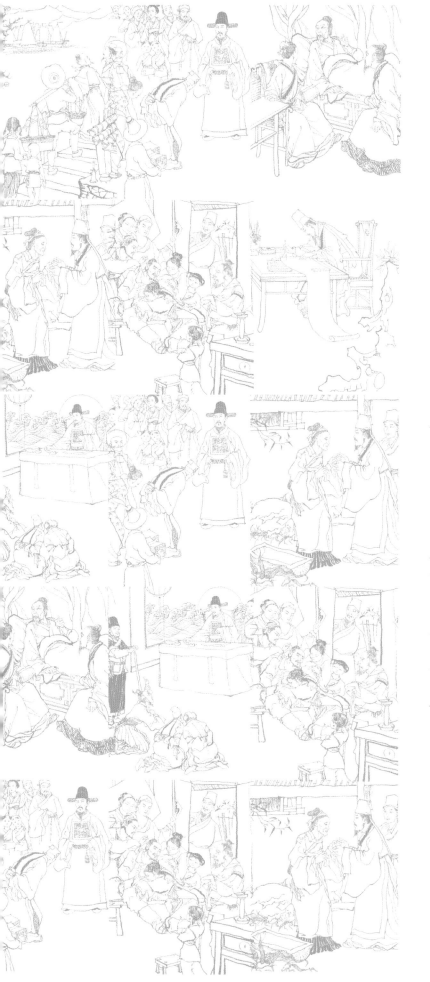

海瑞的故事

　　1959 年底蒋星煜先生为少年儿童出版社编写了《海瑞的故事》，请我父亲给其配上插图。父亲也深被海瑞的事迹所感动，很认真地完成了插图。不料，就是那些插图却在后来的那场近十年的浩劫中使父亲蒙受奇冤，所有参与《海瑞罢官》演出或宣传的人都受到不同程度的牵累。一时间人们谈到海瑞会色变。幸好，那场浩劫被制止，海瑞又恢复了清官的名誉，参与的人们如释重负。二十年后，蒋星煜先生再重新整理出版《海瑞的故事》，其中又再加上三篇他新编写的故事，并且再次请父亲为之插图。而父亲欣喜之余也多画了四幅插图，还为新书画了一张封面。新书于 1983 年 8 月发行了。

——程多多

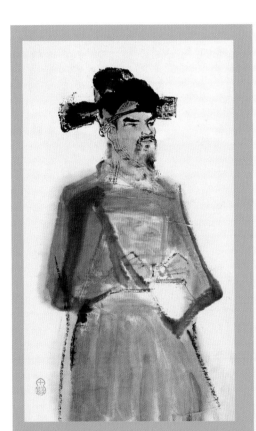

海瑞的故事

HAI RUI DE GU SHI

少年儿童出版社

蒋星煜 著

程十髮画古代故事百图

这时，家奴之中有一个为首的站了出来，对着堂上说："知县老爷，公子这次出游，总督大人还为他写了好几封信，让公子亲自面交的。哪里会是什么游民假冒官亲呢！还求知县老爷明察！"

海瑞又拍了一下惊堂木吩咐道："这一游民居然也来败坏总督大人的名声，真是狗胆包天。也要打四十大板，如不服罪，再打四十。"这样，那家伙也挨了四十大板。

胡公子挨了四十下，已经皮开肉绽，叫唤不停。听说如不服罪还要打，就不敢再吱声了。那个家奴的头领挨了四十大板，也老实了些，不敢再啰嗦了。

海瑞的故事

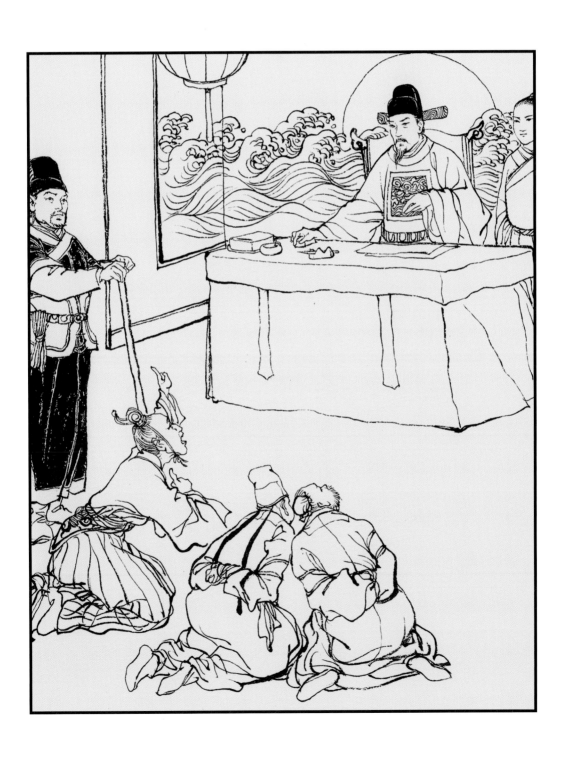

程十髮画古代故事百圖

斗钦差

这时汤星槎用眼睛使了一下暗号，大船又从河岸撑开，怕海瑞真的要来搜，慢慢地解缆而去了。邹懋卿气得抽出半截尚方宝剑，嘴硬骨头酥地对海瑞说："海瑞啊海瑞，你不要欺人太甚！"海瑞道："尚方宝剑虽然锋利，不能斩我无罪之人。再说大人又为何匆匆来匆匆去呢？"在船舱里的秦氏知道吃了大亏，冲出来把邹懋卿的耳朵一拎，骂丈夫道："你这个老杀才，不识时务，胡大人说不要来，你偏要来，如今害得我也受气。"

船只全部掉头开回去。岸上锁着的棋牌官着急了，嘶哑着喉咙道："大人，还有我没有上船啊！"汤星槎说："你就在淳安住罢，大人他自己还顾不了自己呢！"

海瑞的故事

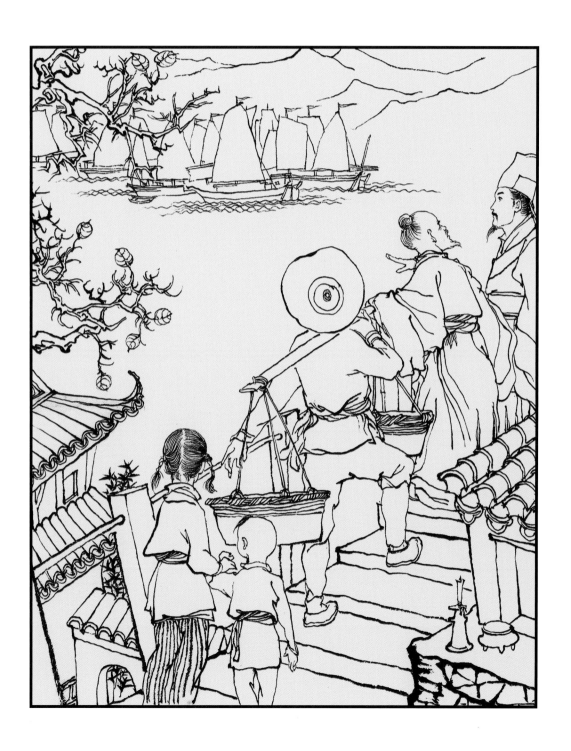

程十髮画古代故事百圖

买棺谏君

自从调到京城以后，生长在海南岛的海瑞生活上有些不习惯。而真正使海瑞感到苦闷的不是生活上的不习惯，而是嘉靖皇帝太胡闹，国事太糟糕。

海瑞回家开始写奏疏，奏疏里究竟要写哪些内容？他决定先指出当年昏君和严党一鼻孔出气、历年来对忠良的屠杀迫害；其次谈一谈国家财政的枯竭，平民百姓生活的穷困，外患的严重；再着重说明企图吃丹药成仙完全是空想；最后则准备提出一些对于政治、经济以及嘉靖皇帝个人的建议。为了要集中思想来写，同时不要给外人知道，海瑞选择夜间做奏疏的起稿和誉清工作，足足有一个多月的夜晚，海瑞是在孤灯如豆的暗淡光线之下,伏在书桌上度过的。写不下去的时候，他便立起身，舒展一下筋骨。

海瑞的故事

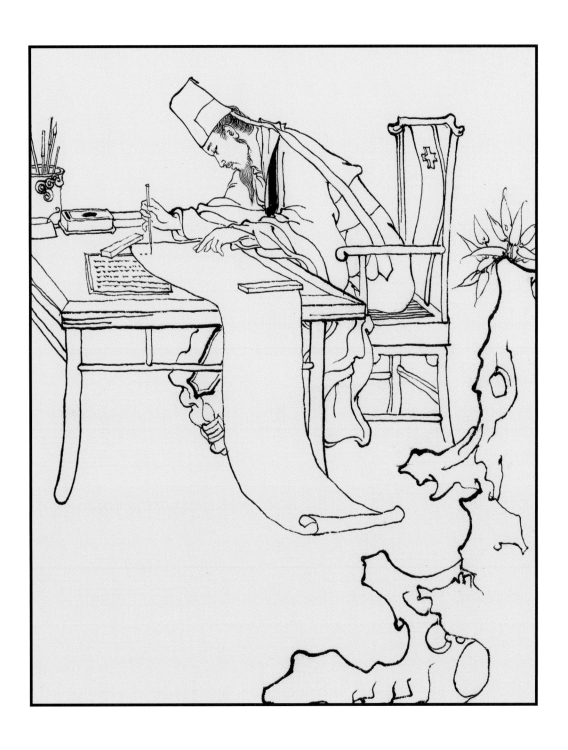

程十髪画古代故事百圖

海龙王

海瑞到江南来做巡抚是隆庆三年，也就是公元1569年。这一年，正好大雨成灾，苏松常杭嘉湖六府沿太湖的田被淹得一干二净，很多房屋被雨水冲塌。

海瑞和龙宗武从沿河岔子走到一个村上，听到半间东倒西歪的草屋里有哭声，推开虚掩的门一看，原来是一个老太婆哭得极为伤心，唯一的财产——一头大肥猪瘟掉了。海瑞问老太婆作何打算，老太婆说打算便宜点卖给开河的民工吃，还可以捞回点血本。海瑞一听此事非同小可，民工吃这瘟肉难免会发病，而眼前这老太婆又着实可怜，于是和龙宗武凑了点银子买下了这瘟猪。

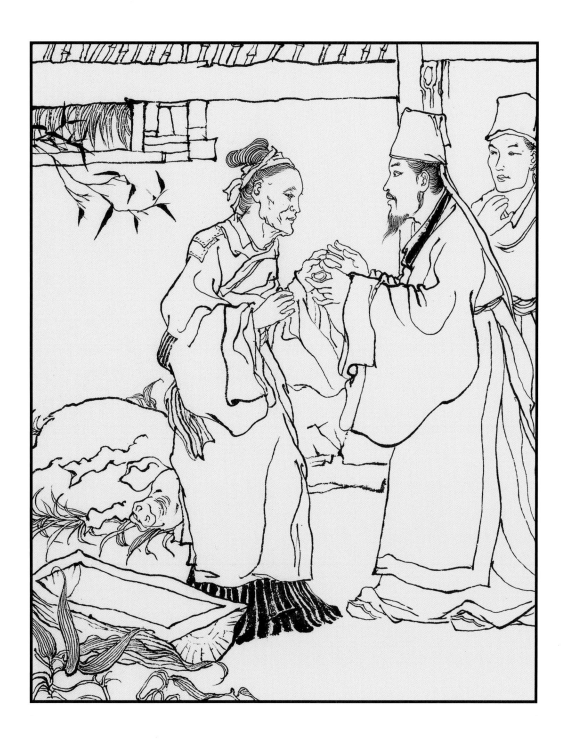

程十髪画古代故事百圖

大报恩

徐阶不肯把那些欺压良民、罪证确凿的子侄们捆绑送给官府，海瑞就派人把这一部分的状子抬到徐家，差不多有数千份，请徐阶过目。海瑞当时就指定蔡国熙把徐阶的二儿子、三儿子逮捕而去，把徐阶也问了罪，家人坐牢的有二十多个。海瑞因为徐家奴仆竟有千人以上，未免过于奢华，替徐家遣散了八百多人，只剩下一百多人。

事情大致办妥，未了的分别交松江府、苏州府办理，海瑞就打算回苏州巡抚衙门了。这时候，他的大公无私、逼迫徐阶退田四十万亩的消息早已传开，所有吞没过农民田产的乡官都心惊胆怕，纷纷自动把田都吐了出来，退还原主。

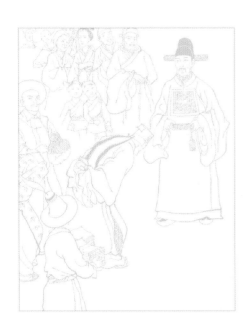

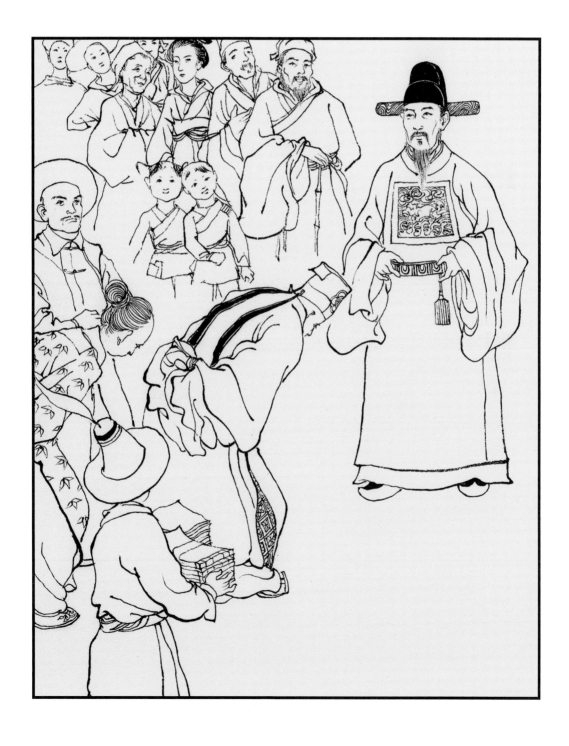

不识抬举

　　海瑞感到三四年不见的梁云龙还像以前那样淳朴可爱，但又有些不同于往年的味道，说话不像过去那样直爽、畅快。所以就说道："是啊！人生能有几个无话不谈的知心朋友是一大乐事。我们从青年时起，彼此就肝胆相照，你对我好，我也对你好，都是知无不言，言无不尽。真不容易啊！"梁云龙的确是淳朴不过的人，听海瑞一说，有些惭愧。对海瑞说："你现在还是觉得我对你知无不言，言无不尽么？"海瑞说："我们是至亲，也是三四十年的老朋友，我是信得过你的。不过，我总觉得你这次回来确实和从前有点两样。看来，人在功名利禄的官场中待久了，要一直保持书生时代的坦率和清白，不是每一个人都能办得到的。"

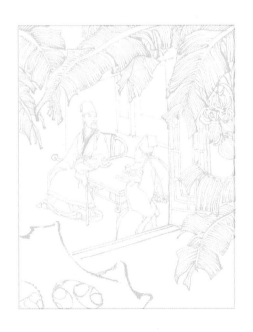

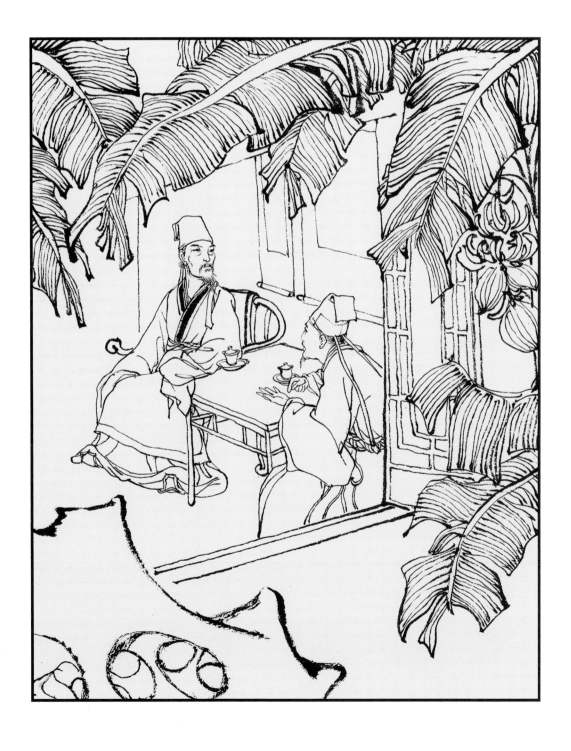

私访上新河

南京城外的一个水路码头，名叫上新河。万历十三年即公元 1585 年，端午节前一天，只见河上的船只扬起白帆，往来如梭。

夜静更深时，隐隐听到附近有哭泣的声音，凄凄切切的，显然是个女人家。海瑞顺着哭声找寻到岸上那家茶馆。茶馆里人满满当当，一个小姑娘倒在那个白天泡茶的中年汉子怀里，已经哭得声嘶力竭了，余外的人看来全是来劝慰的邻居。海瑞听了半天才听明其究竟：这开茶馆的老板老婆死得早，只剩下眼前这个女儿，名叫锡珍，今年十五岁了。前几天，房御史的二儿子房宿路过这里喝茶，那花花公子一时高兴，派人传话，要娶锡珍做第三房妾，过两天来抬人。锡珍想来想去，没有法子逃出房公子的手掌心，便夜里在灶屋里上了吊，幸亏张老板发现得早，救了下来，并叫醒四邻帮着劝说。

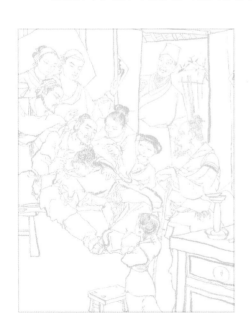

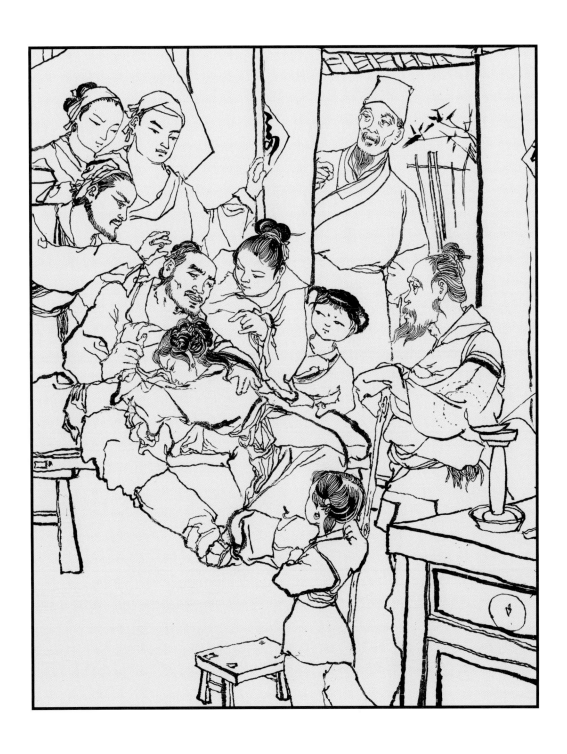

程十髪画古代故事百圖

长留清白在人间

就在海瑞被提升为南都察院御史后不久的一天，他病倒了。在弥留之际，把亲友叫到他床边交代后事。王用汲流着眼泪，苏民怀也忍着悲痛拿出纸笔做记录。海瑞说："我这一生对朝廷，对老百姓，做的事情实在太少了。因此，我每想到这一点，就异常惶恐，即使梦中也会常常惊醒而坐起。唯一可以欣慰的就是我嘴里怎样说，也就怎样做，不顾虑自己的生死得失……"

万历十五年十月十四日，也就是公元1587年11月13日。在一个风雨交加的夜里，海瑞与世长辞了。

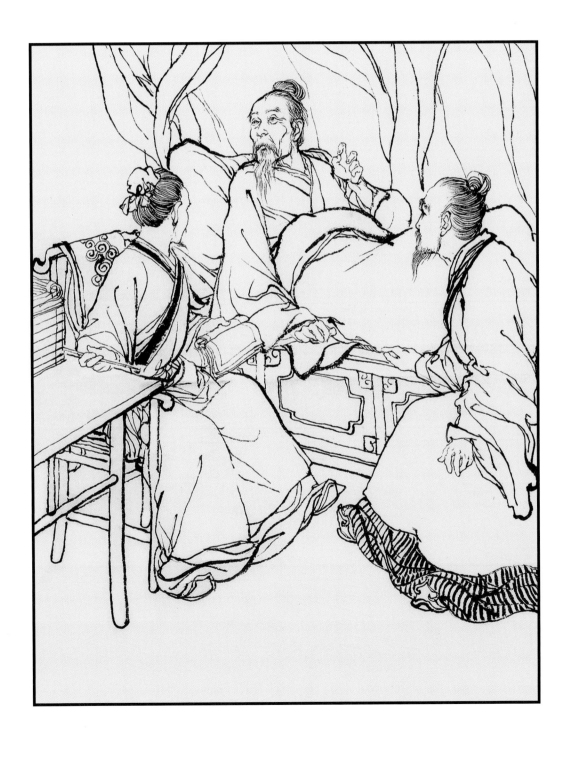

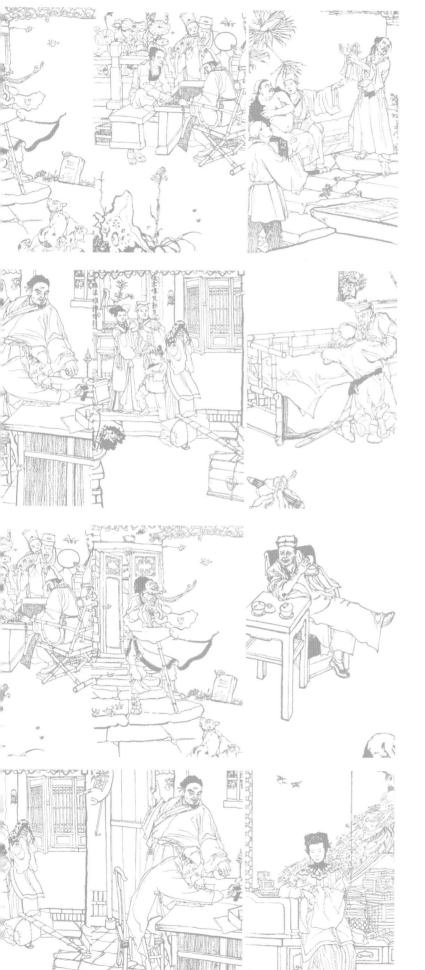

儒林外史故事

　　我父亲在画《儒林外史故事》时，我还很小。但是我却很喜欢站在画桌对面看着他描线，看着他手里的那枝叫"小精工"的毛笔在他有力的手指间咔咔作响。而给《儒林外史故事》配插图，就要逼真地传达出原作的讽刺精神，但又不宜画成漫画，这是画这本书插图的难处所在。听父亲告知他前后一共画了近百幅，从中选出了二十幅用在书中，可见其严谨程度。不过就是因为有这样的严格要求，才能产生出"程家样"的绘画风格来。

　　　　　　　　——程多多

儒林外史故事

程十髪画古代故事百圖

吴敬梓先生造像

　　吴敬梓生长在累代科甲的家族中，一生时间大半消磨在南京和扬州两地，官僚豪绅、膏粱子弟、举业中人、名士、清客，他是司空见惯了的。他在这些"上层人士"的生活中愤慨地看到官僚的徇私舞弊，豪绅的武断乡曲，膏粱子弟的平庸昏聩，举业中人的利欲熏心，名士的附庸风雅和清客的招摇撞骗。加上他个人生活由富而贫，那批"上层人士"的翻云覆雨的嘴脸，就很容易察觉到。他在《儒林外史》中对这种种类型的知识分子的精神生活的腐朽做了彻底的揭露，真是"如大禹之铸九鼎，神妙无循形"。更由于生动的艺术形象的塑造，使他的作品分外具有吸引力和感人的力量。

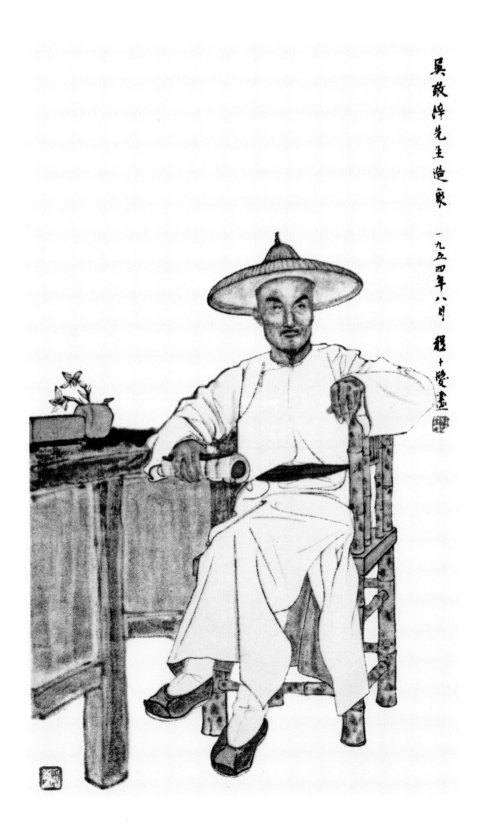

吴敬梓先生造象

一九五四年八月 程十髪画

程十髮画古代故事百圖

王冕　王冕因家境贫寒，从小替人放牛，但他聪明颖悟，勤奋好学，并且他博览群书，才华横溢。他画的荷花惟妙惟肖，呼之欲出。他不愿意结交朋友，更不愿意求取功名利禄。县令登门拜访，他躲避不见；朱元璋授他"咨议参军"的职务，他也不接受，心甘情愿地逃往会稽山中，去过隐姓埋名的生活。

儒林外史故事

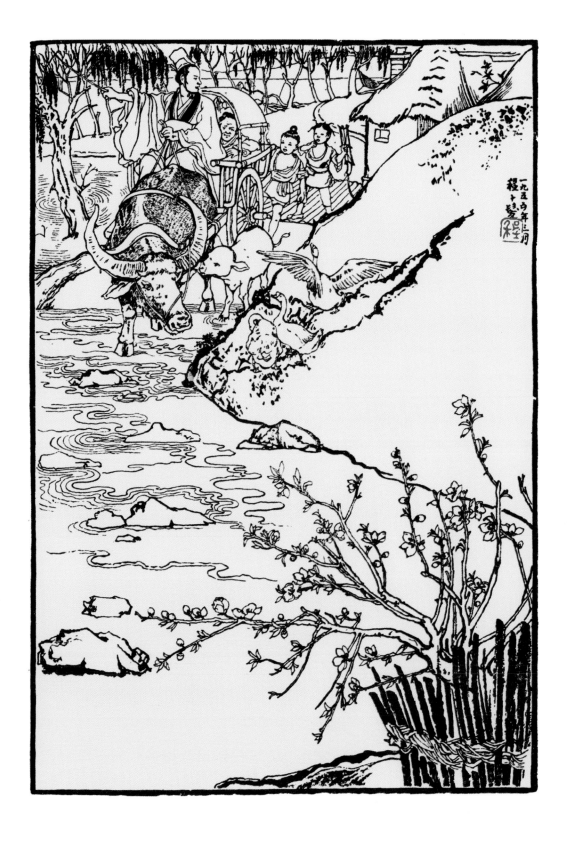

程十髮画古代故事百图

周进

薛家集上的乡绅商讨春节期间举办龙灯会的事情，其间提到要给孩子们请一个教书先生。夏总甲推荐六十余岁的周进。宴请周进时请梅玖作陪，只是中了秀才的梅玖席间作弄周进，并说梦见好兆头才中的秀才。王举人避雨路过村塾时，同样轻视周进，也讲了梦见与周进的学生荀玫共同中了举人，周进很受刺激。后周进随姐夫去省城做生意，路过贡院，受刺激过度，撞上墙去。

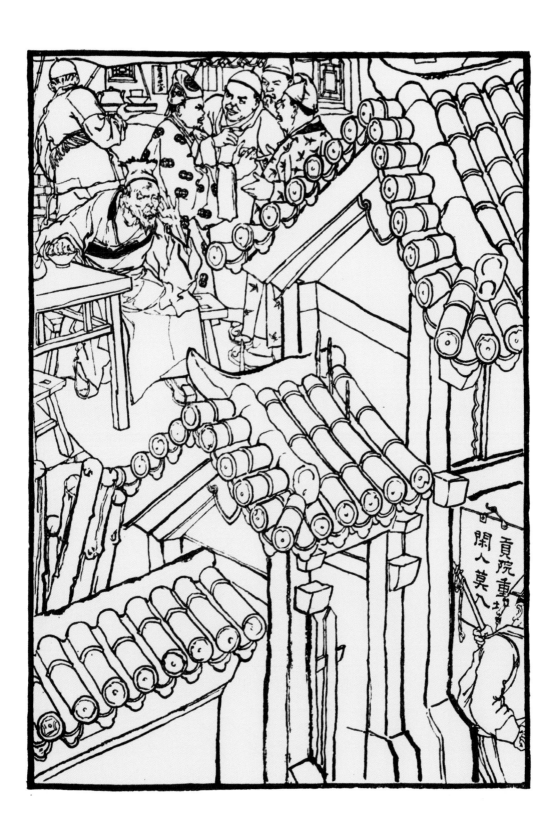

程十髪画古代故事百圖

范进中举（一）

　　周进屡考不中，年近五十，在考场悲痛欲绝，大家可怜周进，凑钱替他捐了个监生，得以直接考举人。周进一考即中，后来又考中进士，任广东学道。遇范进考秀才，周进因可怜他有相同经历而录取。后范进又考中举人。张乡绅本来看不起范进，此时却赶来结交，赠与银子及房子。

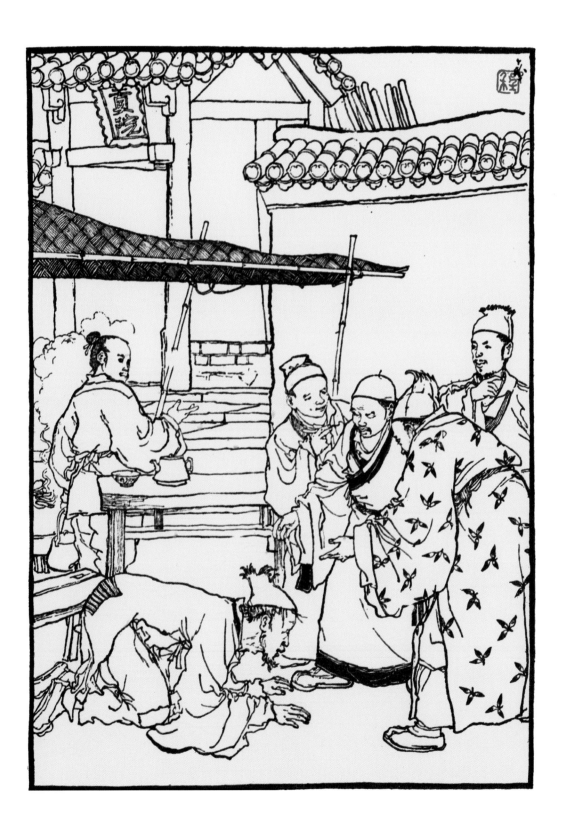

程十髮画古代故事百图

范进中举（二）

范进在科举的道路上，以生命为赌注，从二十岁一直考到五十四岁才中举。几十年间的打击、折磨，已使他的心灵完全陷于痛苦的木然状态。范进的疯魔，带有喜剧的一面也可以说是富有喜剧性的悲剧。范进成了举人，又中了进士之后，地位改变，他性格中的另一面，即在科举制度熏陶下形成的虚伪、做作等劣性，也真实地表现出来了。

儒林外史故事

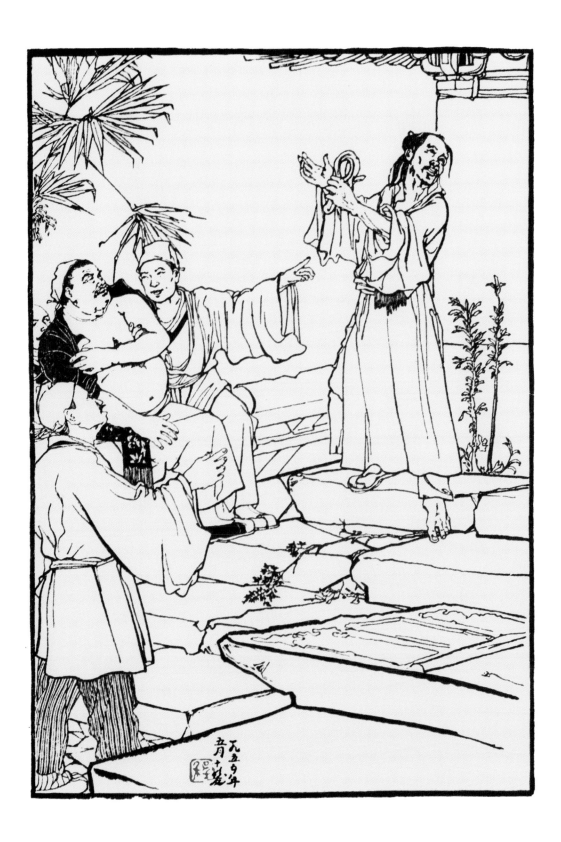

一个小气鬼

高要县的监生严致和是一个把钱财看作是一切的财主，家财万贯。他病得饮食不进，卧床不起，奄奄一息，还念念不忘田里要收早稻，打发管庄子的仆人下乡，又不放心，心里只是急躁。他吝啬成性，家中米烂粮仓，牛马成行，可在平时猪肉也舍不得买一斤，临死时还因为灯盏里多点了一根灯草，迟迟不肯断气。

儒林外史故事

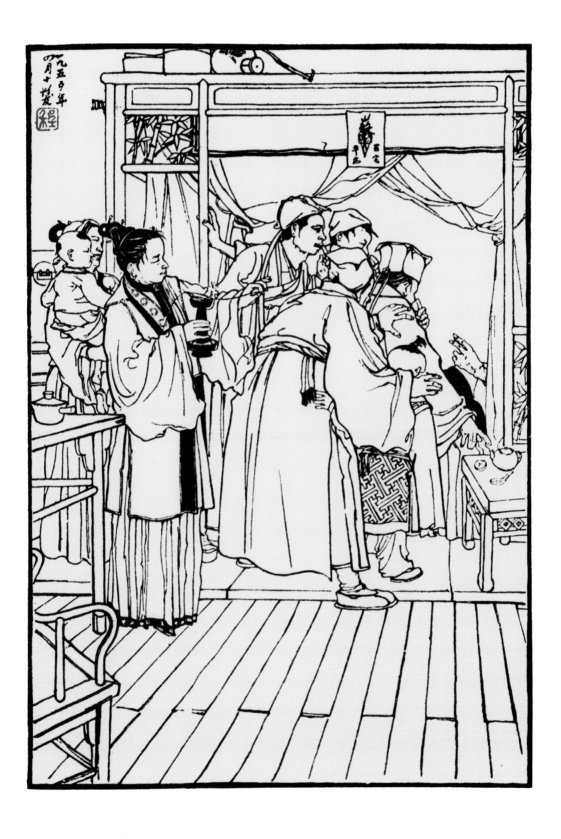

程十髪画古代故事百圖

一个恶棍

严致和的哥哥贡生严致中，更是横行乡里的恶棍。他强圈了邻居王小二的猪，别人来讨，他竟行凶，打断了王小二哥哥的腿。他四处讹诈，没有借给别人银子，却硬要人家偿付利息；他把云片糕说成是贵重药物，恐吓船家，赖掉了几文船钱。严监生死后，他以哥哥身份，逼着弟媳过继他的二儿子为子，谋夺兄弟家产，还声称这是"礼义名分，我们乡绅人家，这些大礼，却是差错不得的"。

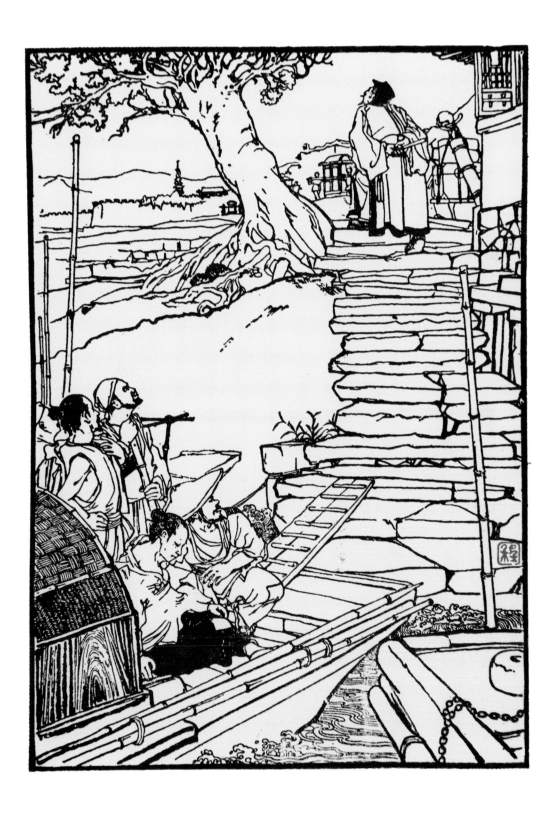

程十髪画古代故事百圖

一个才女

鲁小姐不仅生得十分美貌，而且是个不寻常的美女，嫁给了蘧公孙，发现丈夫的文采学识很一般，却也无可奈何。因蘧公孙学识太低，鲁编修担心他不能考学做官，干脆想再娶一妾，以图再生一子。此举引来老夫人的不满，鲁编修因此发病。

儒林外史故事

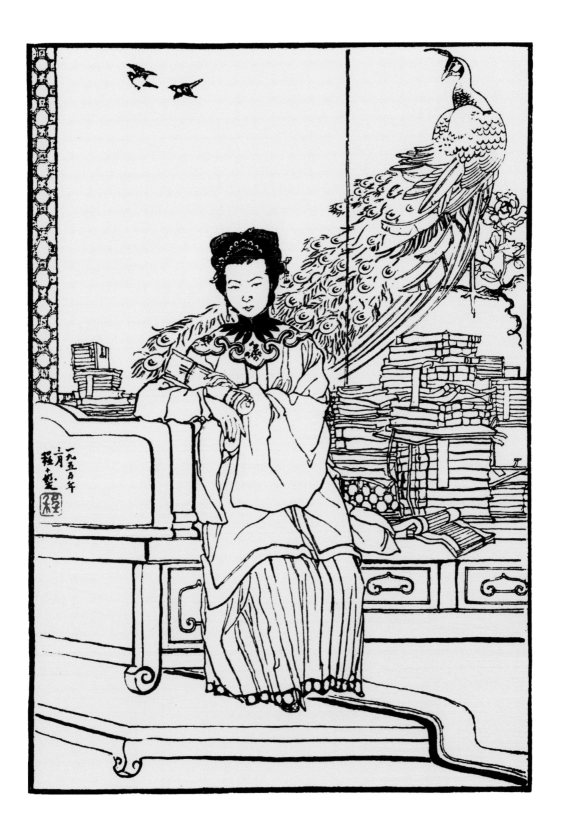

程十髮画古代故事百圖

人头会

娄氏公子正要去拜访权勿用时，新到任的魏老爷来访。看到琐事繁多，杨执中建议让仆人带书信去请，途中仆人了解到权勿用是个无所事事、不务正业的人。递了两封书信，权勿用才来到娄府，并带来一个侠客。娄公子另邀请了一些朋友陪同一起游玩喝酒，一连数日。侠客骗了娄公子五百两银子后不知去向，而权勿用则在原籍有案底在身，被跟随来的差役带走。

儒林外史故事

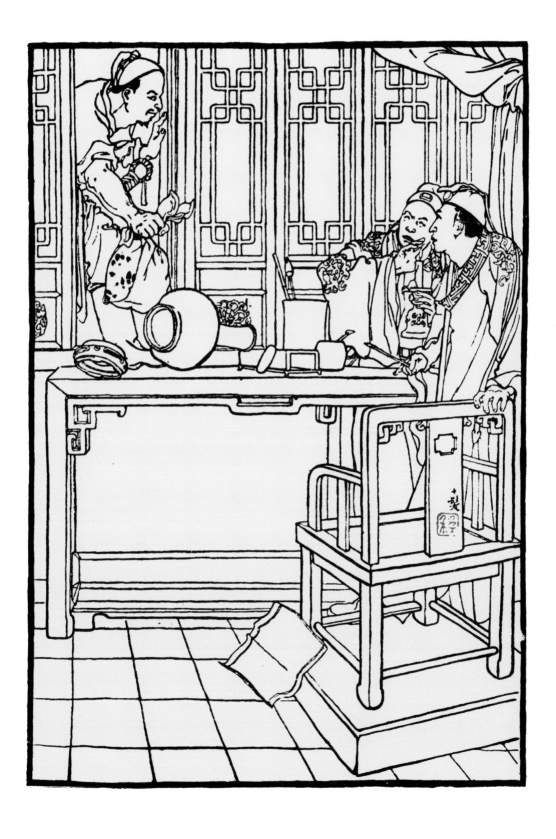

程十髮画古代故事百圖

神
仙

经过讨价还价，马纯上出了九十二两银子，并替蘧公孙写了给双红赎身的文书，方把赃箱取回来。而差人则拿了其中的大部分银子。宦成与双红远去他乡。事情理清后，马纯上去了杭州。到杭州后，一连几日，四处游玩，直到在丁家祠遇到了一位"仙人"，名叫洪憨仙。

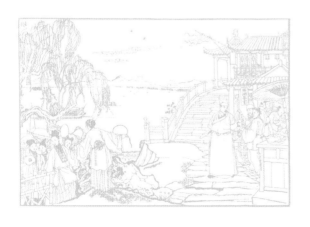

儒林外史故事

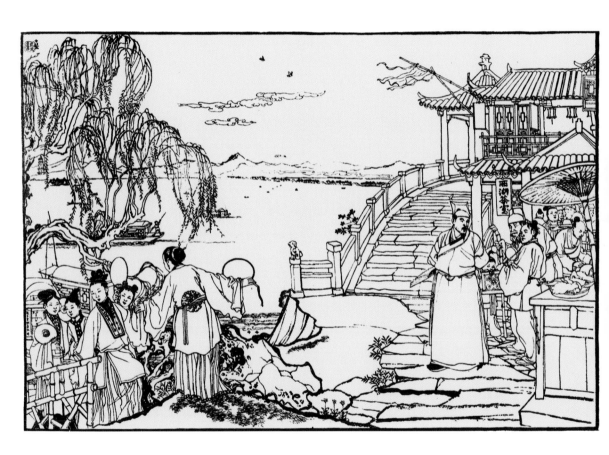

程十髮画古代故事百图

市井之徒

匡超人见到了潘老爹的弟弟潘自业，他很爽快，头脑灵活，以专替人解决难题挣钱。金东崖的儿子想考学，但没有学问，想出银五百两找人替考。经过潘三爷仔细筹划，由匡超人替考，并顺利考中。匡超人也因此得到了二百两银子，买了房，并由潘三爷保媒，介绍郑老爹的女儿成了亲。匡大给弟弟来信，让其去温州应考，匡超人考中。同时，他的老师乐清县知县被诬陷一事被核实并释放，还升官至给事中，老师给匡超人写信，邀他过去。而潘三爷终因作案太多被拿下监。

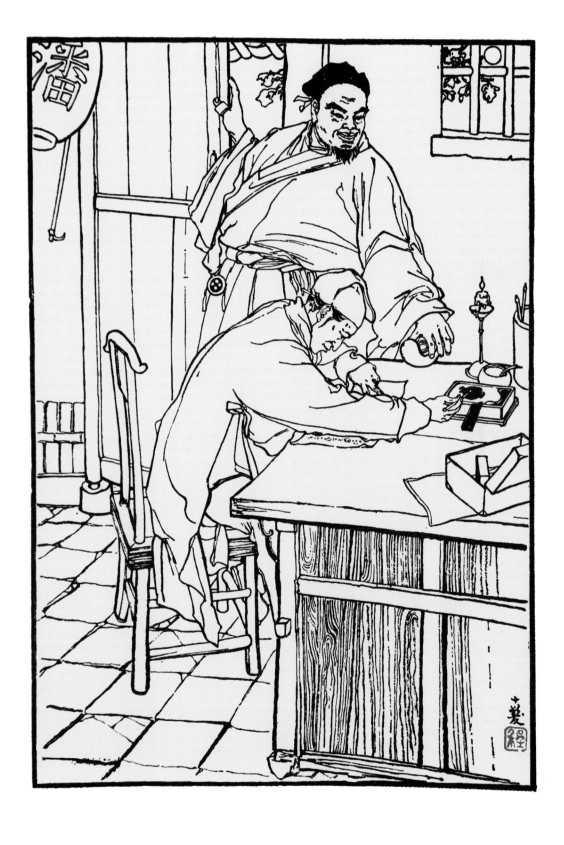

程十髪画古代故事百圖

牛奶奶告状

牛奶奶不知道丈夫已死，见到冒充的牛布衣，便以为是牛浦害死了她丈夫，于是告了状。但向知县以为只是同名，不予审理，发回原籍去审理。结果上司认为向知县不务正业，欲参他，幸被戏子鲍文卿所救。鲍文卿回到南京，想找几个人成立一个小戏班子。

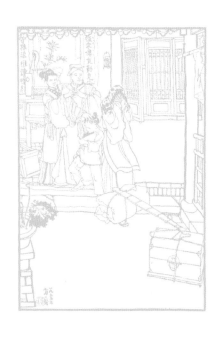

儒林外史故事

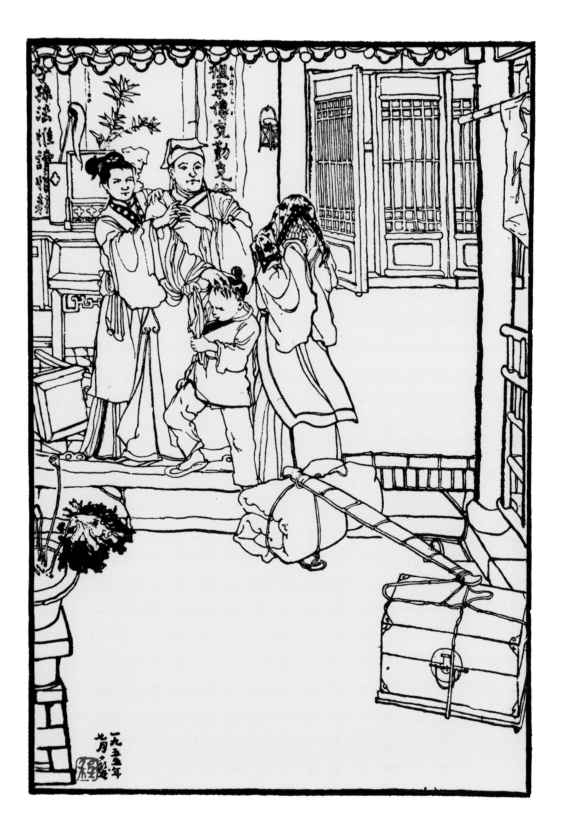

媒婆说媒

　　鲍文卿因年岁太大，回到老家南京，到家后不久病重而死。戏班老师金次福来给鲍廷玺提亲，鲍老太太叫归姑爷打听女方的底细，归姑爷找到媒婆的丈夫沈天孚，沈天孚告诉他女方是一个泼辣的人，但有些积蓄，归姑爷就请媒婆沈大脚说和此事。女方王太太虚荣心极强，媒婆极力夸大了鲍廷玺的身家情况，王太太同意了。

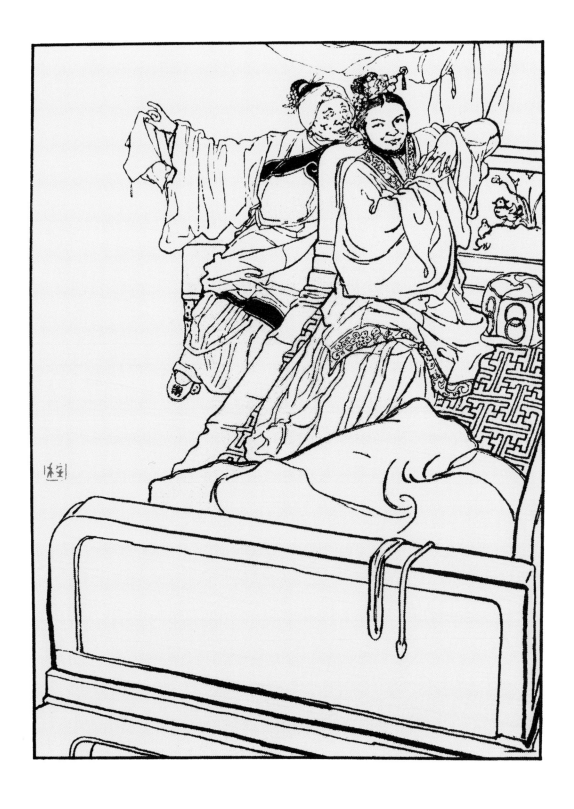

程十髪画古代故事百圖

杜少卿夫妇游山

杜少卿搬去了南京。众朋友纷纷前来拜访，杜少卿也回拜。杜老太爷的门生李大人要举荐杜少卿做官，杜少卿自知无才，又不愿受官场的束缚，装病不去。迟衡山同杜少卿商量为吴泰伯（周太王的儿子）建一座祠堂，以便传承传统礼乐，并向众朋友募集资金。

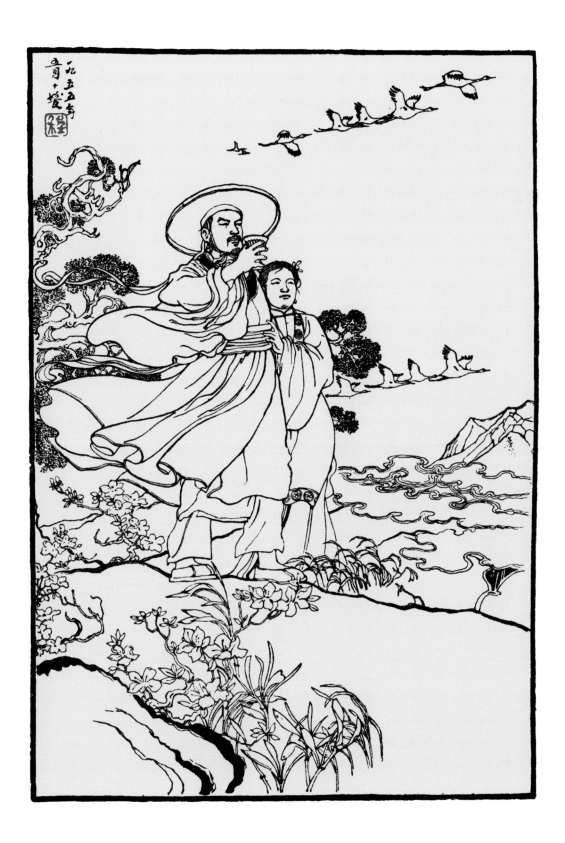

程十髮画古代故事百圖

庄绍光还家

庄绍光应诏觐见皇帝。皇上大为赞赏他的才学，但是他不谙官场世故，得罪了太保。当皇帝要重用他时，太保说不适宜任用没有通过正规渠道进学的人。于是皇上赐了银两及南京元武湖，允许他回乡著书立说。庄绍光回乡的路上，借宿到一老农家，老农夫妇不幸双亡，庄绍光花费银子安葬了。回家中途及到家后，各路官僚、乡绅因为他被皇上召见，纷纷前来拜见，庄绍光不堪其扰，搬到了皇上赐予的元武湖上。卢信侯随即到湖上来访。因为卢信侯收藏了禁书，官府的人追来将他捉拿。卢信侯自首，一个月后，被庄绍光疏通关系救了出来。迟衡山、杜少卿来找他商议，需找一个贤士主祭泰伯祠堂。

儒林外史故事

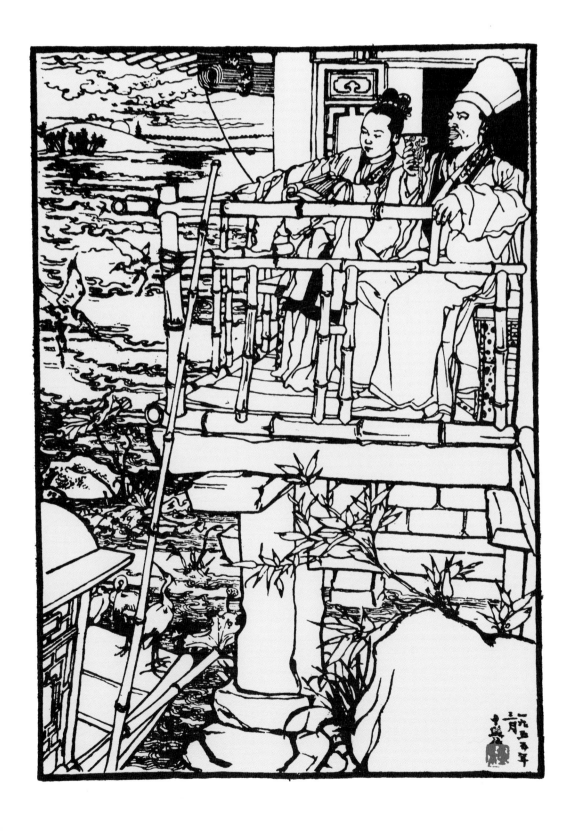

程十髮画古代故事百圖

郭孝子寻父　　郭孝子背了行李走到成都府，找到了在庵里做和尚的父亲，跪下恸哭。老和尚虽几十年未见儿子，但却死活不肯承认，要赶他出门。

儒林外史故事

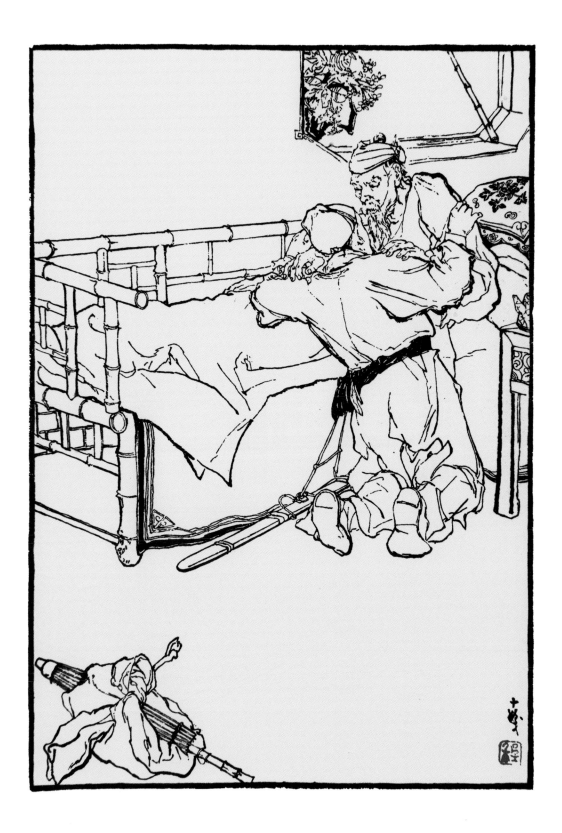

差役捉拿沈琼枝

武书与杜少卿在南京城遇到了庄濯江等人，庄濯江与杜少卿的父亲是旧相识，但却是庄绍光的族亲侄子。几个人相互拜访，游玩作诗。看到了沈琼枝的招牌后，前去认识，引来沈琼枝到杜少卿家的回访。此时，江都县差役来捉拿沈琼枝，沈琼枝只得随他们回去。回去的船上，遇到李老四带着两个妓女投奔汤老六。

儒林外史故事

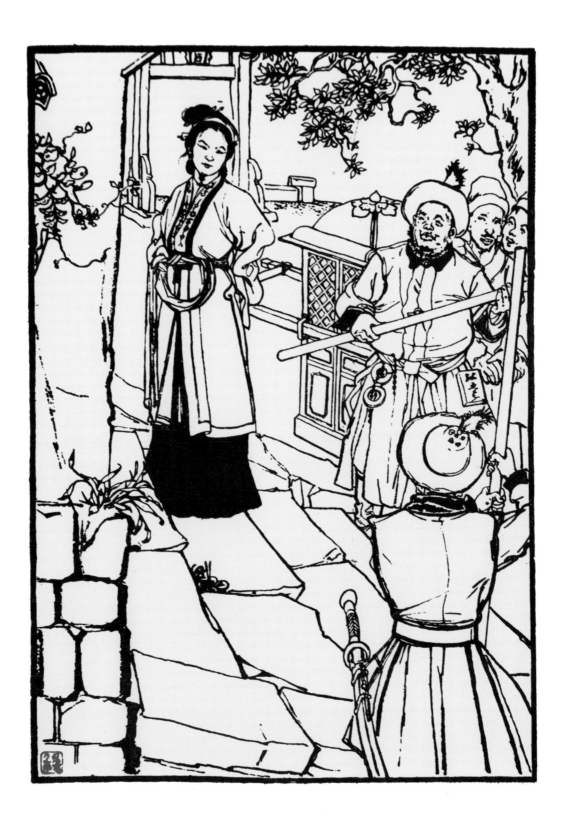

虞秀才

成老爹来找虞华轩，说乡下有分田地，因方家作威作福，不想卖给方家。虞华轩答应要买，并要留成老爹吃饭，成老爹说有很多事要办，并说后日方家要请他吃饭。虞华轩打听到成老爹在说大话，替方家做了一张假请帖送给了成老爹，戏弄了成老爹一回。县里的节孝祠建好后，方家、彭家、余家、虞家都要送故去的女性老人的牌位到祠里。因方、彭两家势大，四里五乡的人都跟在方彭两家的队伍后面随队而行，包括虞、余两家的本家亲属。而虞、余两家送牌位的只有寥寥几个人，冷冷清清。方、彭两家在祠里大摆筵席时，虞、余两家凑成一桌将就吃了点酒食。

儒林外史故事

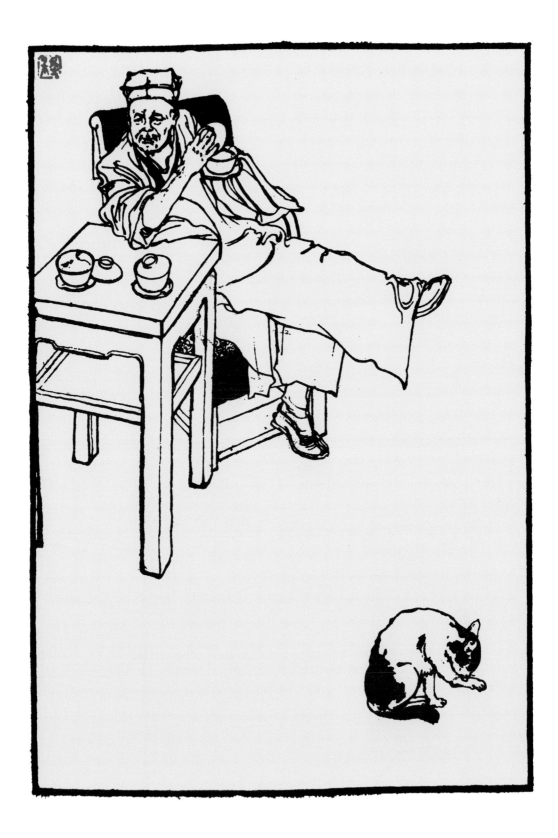

一个『烈女』

余有达被选了徽州府学教导，到任后，六十多岁的老秀才王玉辉来拜。交谈中得知，王玉辉一直在著书立说，因而家贫如洗。王玉辉的三女婿病逝后，女儿也要殉夫，公公婆婆、母亲都苦劝，只有王玉辉赞成这么做，说是可以成全美名，又能做个县里的楷模。果然三女儿绝食而亡，县里举行了隆重的祭祀典礼。葬了女儿后，王玉辉不耐烦老妻的整日哀愁，要去南京散心，余有达给他写信要他去找杜少卿、庄绍光等人。到了南京后，要找的几个人都不在，却遇到了老朋友的侄子邓质夫，他来南京帮东家卖盐。两人一起去看了南京的泰伯祠，不胜叹息虞博士在南京时的崇文风气。一个月后，王玉辉把余有达写的书信交给邓质夫，让他转交杜少卿等人，自己返回了徽州。

儒林外史故事

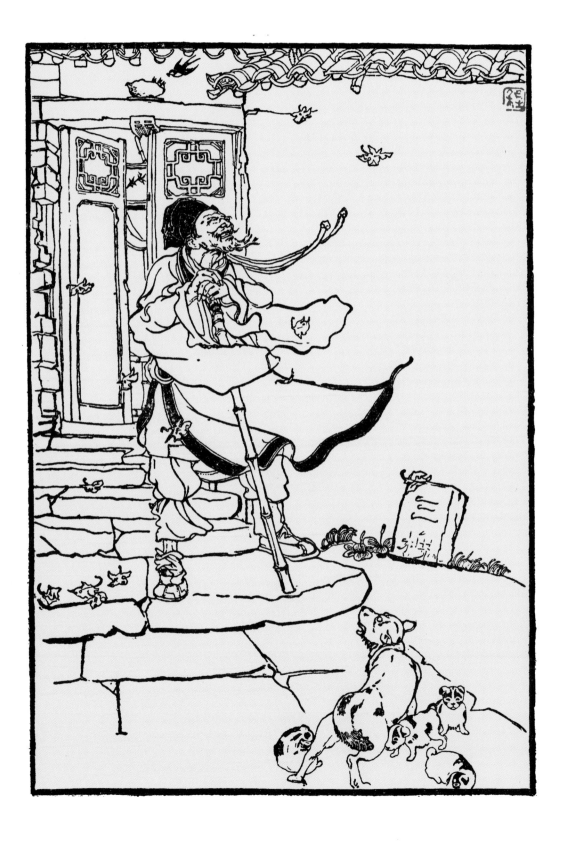

程十髪画古代故事百圖

中书冒占凤凰池

万里自称被保举为中书，来访高翰林，高翰林邀请武书作陪。高翰林看不起当时的迟衡山、庄绍光、马纯上等所谓名人，因为他们一直是秀才，不能考中举人；也看不起那些非通过正规科举渠道而靠保举取得职衔的人。因万中书补缺后就与高翰林的亲家秦中书是同衙，因此秦中书在家中请他吃饭。席间，不知何事，万中书被方知县带领差役锁走，而席间的几位所谓朋友却无动于衷。

儒林外史故事

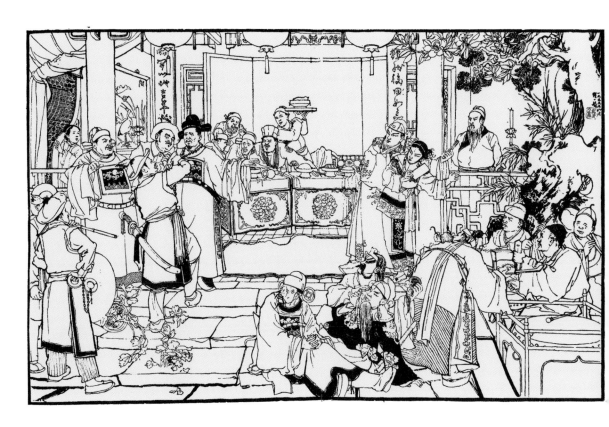

程十髪画古代故事百圖

市井奇人

那一日，妙意庵做会。这庵里曲曲折折，也有许多亭榭，那些游人都进来玩耍。王太走将进来，各处转了一会儿。走到柳阴树下，只见一个石台，两边四条石凳，三四个大老官簇拥着两个人在那里下棋。他们看到王太就拉他下棋，王太也不推辞，摆起子来，就请那姓马的动着。旁边人都觉得好笑。那姓马的同他下了几着，觉得他出手不凡，下了半盘，站起身来道："我这棋，输了半子了！"那些人都不晓得。姓卞的道："论这局面，却是马先生略负了些。"众人大惊，就要拉着王太吃酒。王太大笑道："天下哪里还有个快活似杀矢棋的事！我杀过矢棋心里快活极了，哪里还吃得下酒！"说毕，哈哈大笑，头也不回就去了。

儒林外史故事

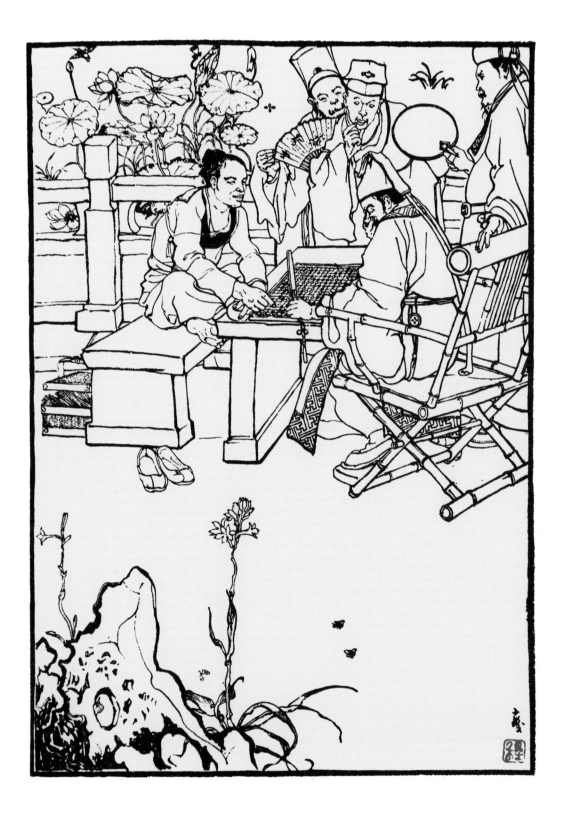

程十髪画古代故事百圖

三个奇人

老一辈的名士逐渐故去之后，社会上崇尚文学的风气渐渐衰败下来。虽然也有琴棋书画的高手如荆元、王太、季遐年、盖宽等后辈出现，但空有满腹才学，却不得重用，只能在田间舍头艰难度日。

儒林外史故事

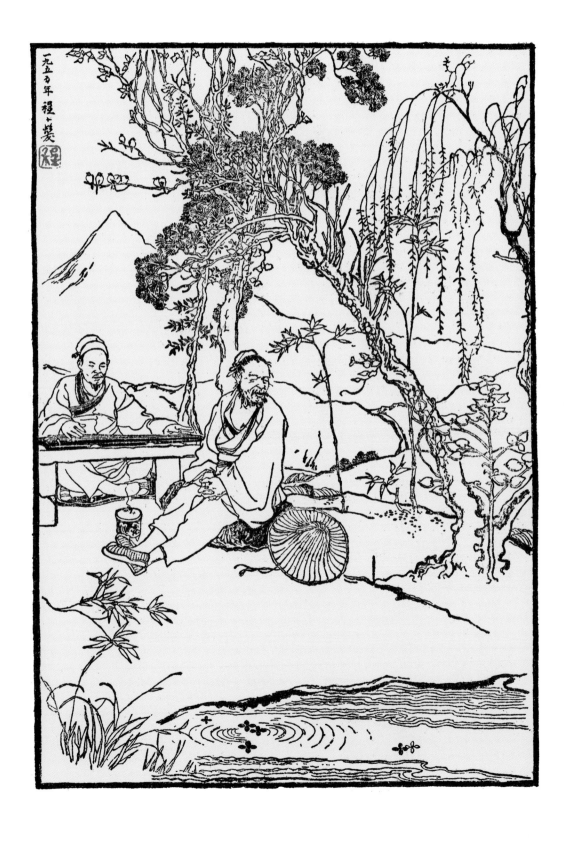

聊斋故事选译

　　蒲松龄写的《聊斋志异》父亲很喜欢读。他有时候也会和我们讲这本书其实很有现实意义，所以他很高兴中华书局请他为《聊斋故事选译》配插图。还记得差不多同时期他还画了《不怕鬼的故事》。由于他在整个五十年代里画了大量的连环画和插图，而且他是最不愿意墨守成规的，每画一本都要有新的经验累积，因此用白描形式来描绘画面对他来说已经非常地娴熟了。所以在我的记忆中这些插图他画得很快。

　　　　　　　　——程多多

聊斋故事选譯

LIAO ZHAI GU SHI XUAN YI

程十髪画古代故事百圖

劳山道士　　书生王七，整天梦想当神仙，好逸恶劳，爱读求仙修道之书。一日，他看书入迷，幻觉中自己到了山上三清观，拜一位老道长为师。老道长给他一把斧头，叫他明日起上山砍柴。日复一日，王七吃不得苦，便想偷溜回家，却见两个老道士向三清观走来，他忙躲在一边，见二人穿墙而入。王七吃惊，求师父教他穿墙之术，也算不枉此行。最后他学了穿墙术，老道长劝他不能以此为非作歹，否则仙术就要失灵。他回到家不顾妻子劝诫，就打算以此行窃，结果仙术失灵，他的头被墙撞了一个大包。

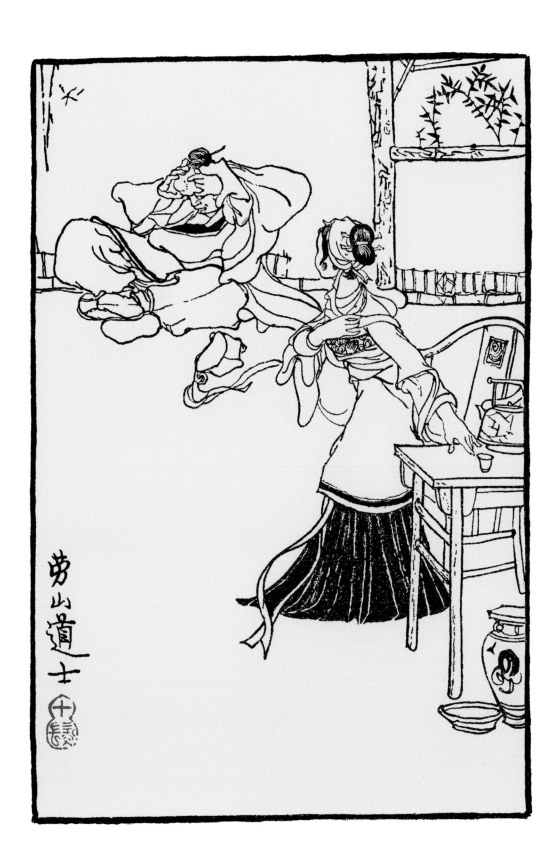

程十髮画古代故事百圖

青
风

太原耿氏家道中落后，许多住宅因为荒废而生怪异。书生耿去病少年豪气，不惧邪祟，在耿氏不堪怪异惊扰而搬迁到别处以后，他却有勇气去一探究竟。一次偶然的机会，耿生在一个晚上认识了由狐狸而幻化成人形的青凤一家，并爱上了聪慧美丽的青凤。青凤也感戴耿生的真爱，可惜她舅舅因惧怕耿生狂放而不同意他们在一起，带着青凤搬离了耿氏住宅。缘分天定，一次清明节，耿生看见猎狗紧追两只小狐狸。一只狐狸朝野外跑去，另一只却惊慌地跑到路上，看见他竟依依哀哭，垂耳藏头，好像在向他求救。耿生可怜它，便解开衣服，把它包在衣服里抱回家。回到家，耿生把它放到床上，这只狐狸幻化出了人形，原来就是青凤。

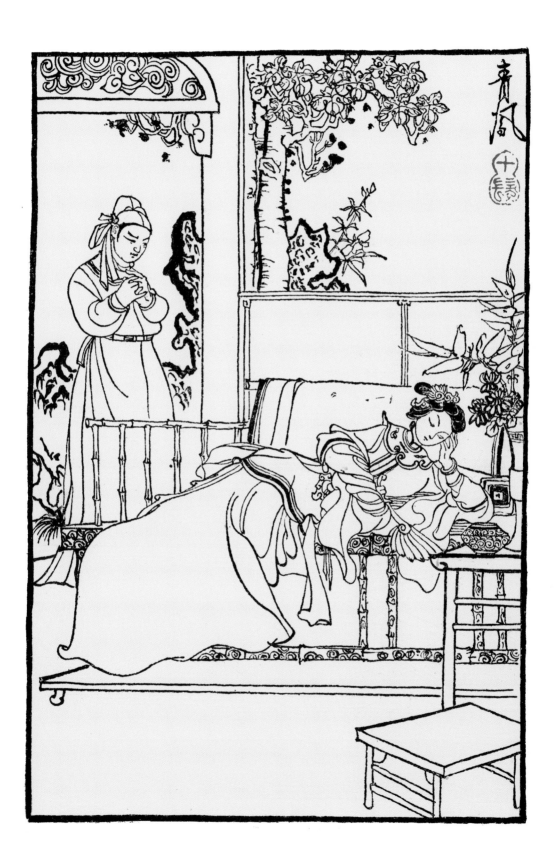

程十髮画古代故事百圖

大罗刹国

马骏，又叫马龙媒，是个商人的儿子。他长相俊俏，风流洒脱，能歌善舞。有一次，马骏跟同行去航海，遇到台风，船被吹走，自己漂流到了一个大罗刹国。那里的人都长得像丑八怪，看见马骏却以为是妖精。后来马骏喝醉用煤灰涂黑了脸，扮作张飞，结果竟深得该国大臣及国王的喜欢。

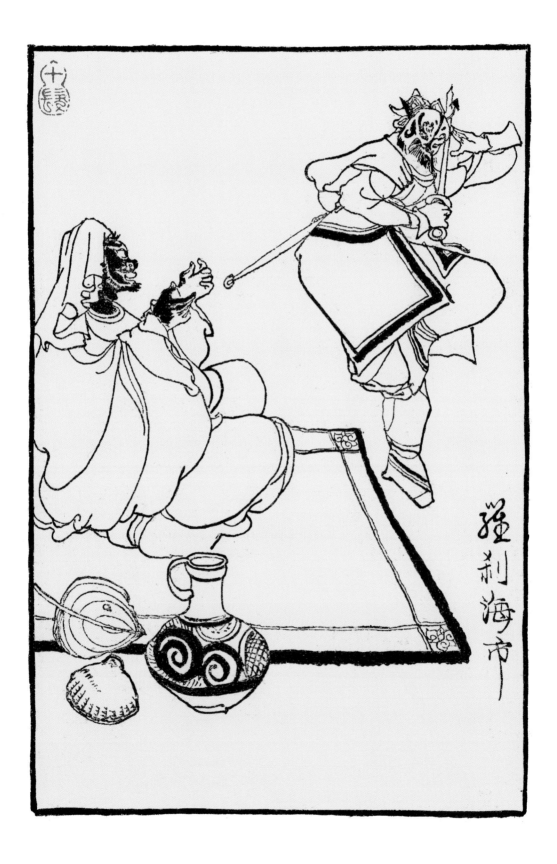

程十髮画古代故事百圖

促织

　　明朝宣德年间，皇室里盛行斗蟋蟀（促织），于是官府把上交促织作为任务摊派下去。成名也被摊派。官府要求的促织规格要求很高，成名一时捉不到合乎规格的促织，非常着急。于是他老婆就去一个巫神那里问卜。巫神给了她一幅画，上面画了野外的一座荒房。成名觉得是指点捕捉促织的地点，就按图索骥，果然抓到一只非常好的促织，他很高兴，就把促织放起来，准备第二天交上去。结果他的小儿子，偷偷拿这只促织和别的小孩去玩，让促织跑了。儿子知道这只促织对父亲的意义，所以非常害怕，就跳井自杀了。儿子被人们救上来后，没有死掉，在昏迷中变成一只小小的促织。虽然这只促织很小，但也没有办法，成名也还是把它交了上去。谁知道，这只小促织凶猛异常，胜过了所有的优等促织，甚至还咬破了公鸡的鸡冠。

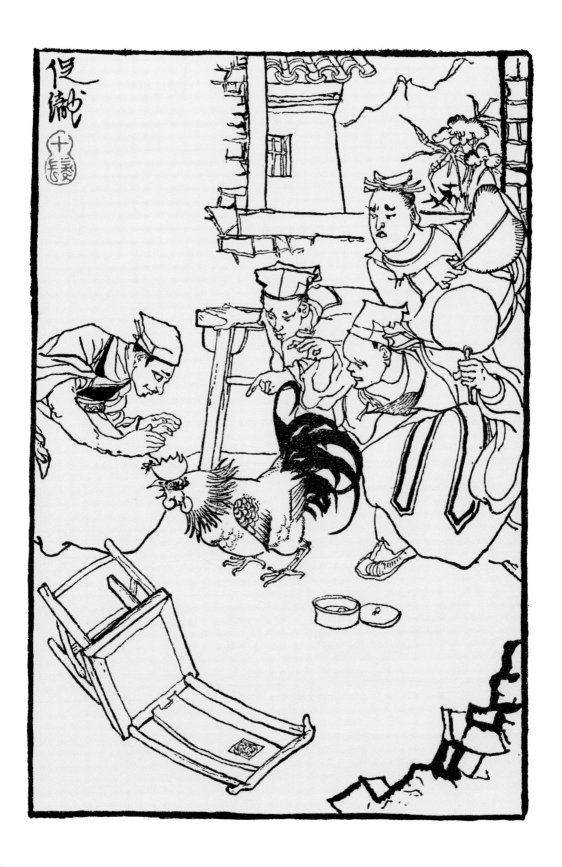

程十髮画古代故事百图

席方平

　　席方平的父亲被奸人陷害，席方平魂入城隍庙为父亲伸冤。然而"羊惧，内外贿通，始出质理。城隍以所告无握，颇不直席"。席方平愤恨不已，但没办法，只好进入冥府，本以为冥王能为自己伸冤，不料，整个地府都被羊收买。他们相互勾结，上下串通，对席方平威逼利诱，想使席方平屈服。然而席方平是铮铮铁骨的硬汉，面对淫威，毫不屈服，在严刑拷打下也没有退缩，连对他用刑的鬼吏也肃然起敬。

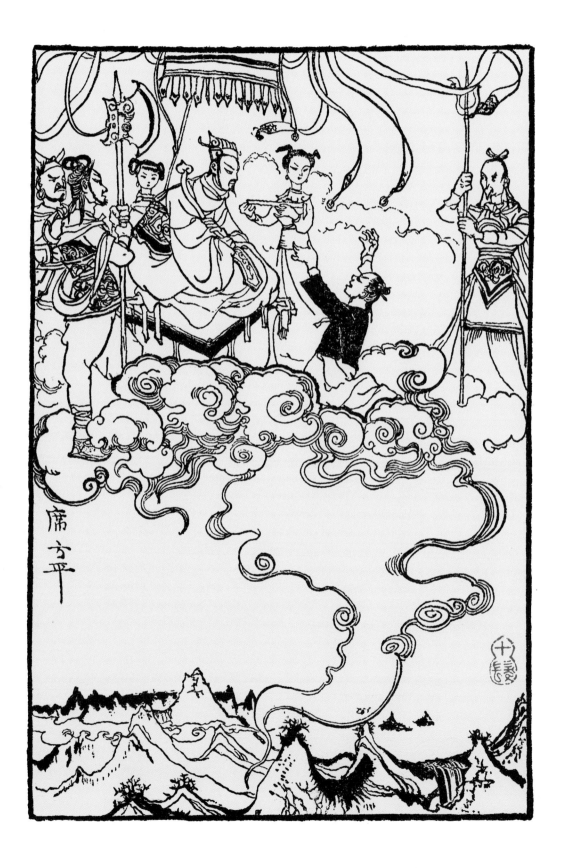

中国古代寓言

寓言是用比喻性的故事来寄托意味深长的道理，给人以启示的文学体裁，字数不多，但言简意赅。后来成为文学作品的一种体裁。此书的插图是父亲在1957年画的。虽然他这时期已经画了大量的连环画和插图，对单线白描的形式已经是很得心应手了，但是这次他还是尝试在形式上靠拢中国传统的砖刻艺术风格，把中国传统的砖雕艺术的图案和变化着的传统绘画的白描线条巧妙地结合起来了。

——程多多

中國古代寓言

少 年 儿 童 出 版 社

程十髮画古代故事百圖

自满的马夫

晏子做齐国宰相的时候，有一天，坐着马车出门去。马车正好从马夫的家门前经过。马夫的妻子，从门缝里看见她的丈夫，得意洋洋地坐在车上的大伞下，神气活现地挥着鞭子，很是自满。马夫回到家里，他的妻子就要和他离婚。这个晴天霹雳，真叫马夫摸不着头脑，就问："你到底为什么要跟我离婚呢？"她说："晏子做了齐国的宰相，在各国都有名望。今天我看见他，低头坐在车子上，他的态度是那么谦虚。但是你呢，你只是他的马夫，你却得意洋洋，神气活现，自以为了不起。所以我不愿再跟你一同过活了。"从此以后，那马夫就改变了态度，变得很谦虚了。晏子看见他的态度和以前大不相同，就奇怪起来，问他是什么缘故。他把事情的经过告诉了晏子。晏子觉得他能够这样快地改变态度，是很好的，后来就推荐他做了大夫。

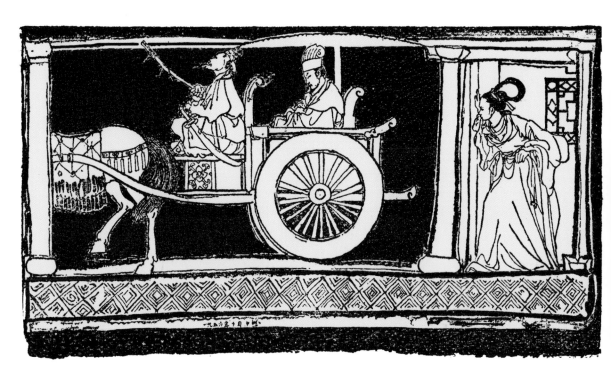

疑人偷斧

有个乡下人，失落了一柄斧头。他认为是隔壁人家的儿子偷的。于是，他常常注意那人的行动。觉得那人走路的样子，说话的声音，都和平常人不同。总之，那人的一举一动，都很像一个偷东西的人。

后来，他把那柄失落的斧头找回来了。原来是他上山砍柴时，自己掉在山谷里的。第二天，他又碰见隔壁人家的儿子，再留心那人走路的样子，说话的声音，就都不像一个偷东西的人了。

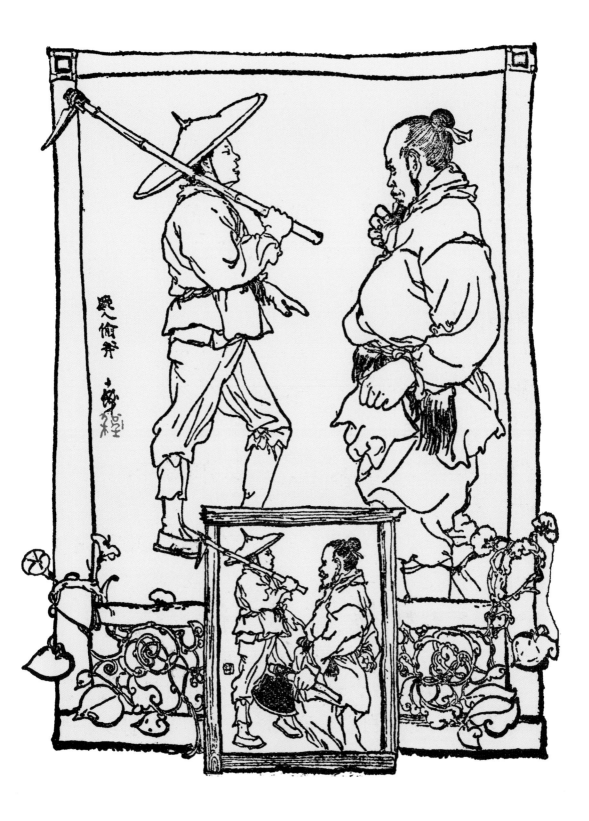

程十髮画古代故事百圖

海
鸥

靠近海边的一个村子里，有一个喜爱海鸥的人。他每天摇着小船，在海面上寻找海鸥。看海鸥停在哪里，他的船也就摇到那里，去跟海鸥们一同游玩。日子一长久，那些海鸥都和他混得熟了，不但不怕他，还成群结队地飞到他的船边来，在小船的四周飞来飞去，每次都有几百只。有一天，他又出门到海上去。他的父亲吩咐他说："听说你天天和海鸥一起游玩，那些海鸥都和你混熟了，一点不怕你。你今天出去，捉一只回来给我。"他回答父亲说："这个，还不是一件很容易的事吗！"他就摇着小船到海面上去了。可是，那些海鸥一见他有些不怀好意，只是在他的顶空回旋飞舞，再也不肯停落在他的船边了。

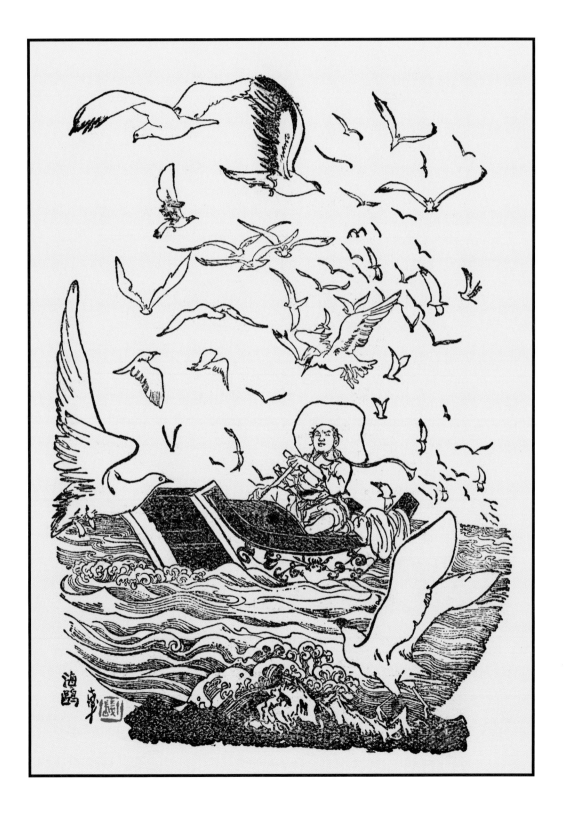

海鸥

程十髮画古代故事百圖

干车沟里的鲫鱼

庄子家里很穷，到监河侯那里去借粮食。监河侯说："好的！不过，且等我收得租税之后，再借你三百两银子，好吗？"庄子很气愤，就打了下面这么一个比喻："昨天，我在路上走，看见一条鲫鱼，躺在路上的干车沟里。鲫鱼看见了我，就喊道：'老公公，我本来是从东海来的，今天不幸落在这个干车沟里，很快就要干死了，请给我一桶水，救救我吧！'我就点头答应了，我说：'好，我正要到南方去看几位国王，那里是水乡，水很多，我一定放西江的水来救你。'鲫鱼气忿忿地说：'这怎么行呢？现在只要给我一桶水，就能活命。如果等你放西江的水来，那时，在这里只怕没有我了，只好到咸鱼摊上找我了。'"

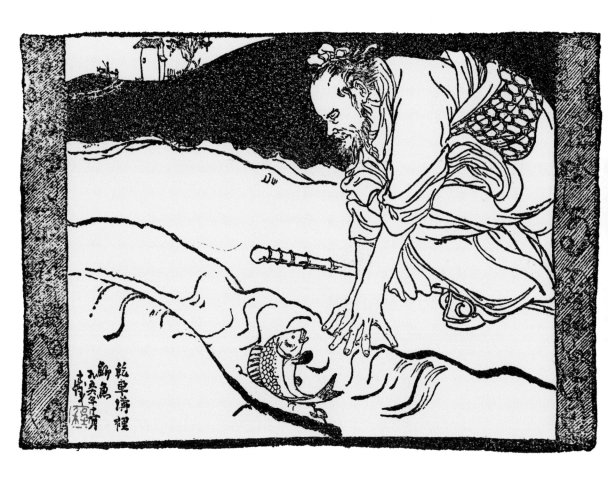

钓
鱼

宓子贱到单父做县官以前，去访问了阳昼。宓子贱对阳昼说："我就要到单父去做县官了，请你说几句话，教导教导我。"阳昼说："我是贫贱出身的人，对于怎样治理百姓的事，可以说完全不懂。现在就谈点钓鱼的小道理，算作我给你送行的赠言。有一种名叫'阳桥'的鱼，我们的钓线一放下去，就会成群地赶来吞食，可是这种鱼的肉很单薄，味道也不好。另外有一种叫鲂鱼的，即使看见了我们的鱼饵，也当不曾看见似的，并不马上赶来吞吃，只是表现出一种想吃又不想吃的样子，这种鱼很难钓，可是肉很厚实，味道也鲜美。"之后，他就到单父去上任了。宓子贱还没有到达单父城，坐着车马赶到半路上来迎接他的人就很多。宓子贱看见了说："这些人，就是阳昼所说的那种'阳桥'鱼了！"

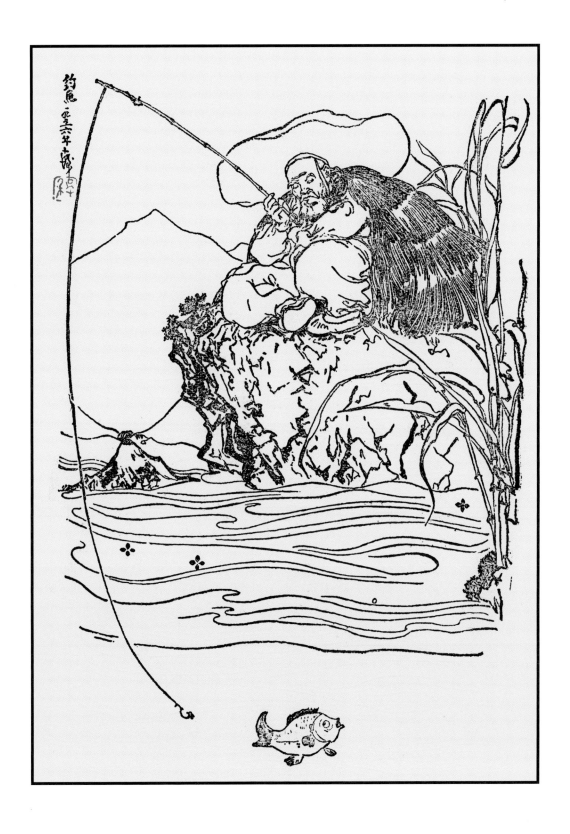

买椟还珠

楚国有个珠宝商人，到郑国去兜销宝珠。他用名贵的木材，雕了一只盒子。又用各种方法，把盒子装饰得很美观，使盒子散发出香味，然后把宝珠装在里面。有个郑国人，看到这个装宝珠的盒子那么精美，就出高价买了去。买了之后，就把盒子留下，却把宝珠还给了那个珠宝商人。这个郑国人，只知盒子的好看，却不晓得宝珠的价值实在要比盒子的价值高许多倍。

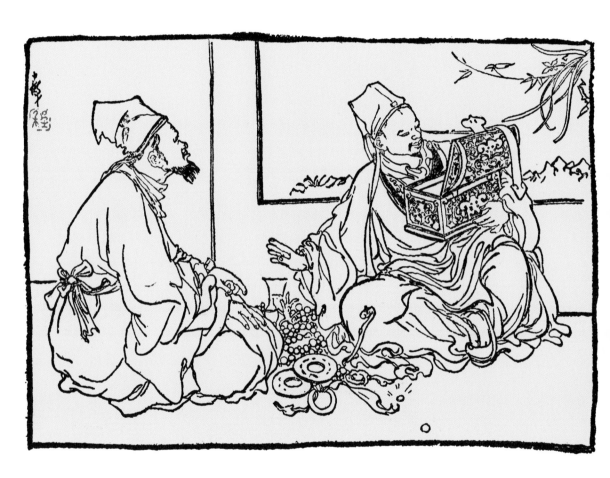

程十髪画古代故事百圖

南郭先生

　　齐宣王喜爱吹竽，又好大排场，所以他那个吹竽的大队，就有三百人。他常常叫这三百人一齐吹竽给他听。有个南郭先生，其实并不会吹竽，看到了这个机会，便到齐宣王那里去，请求参加这个吹竽队。齐宣王给他很高的薪水，把他编在吹竽大队里。南郭先生原是不会吹竽的，每逢吹竽，就混在大队里，拿着竽装腔作势。这样一天天地混过去，不曾出过毛病。等到齐宣王死了，齐湣王接替了王位。可是这个齐湣王和宣王的脾气不同：他不喜欢听大家一起吹竽，他要那些吹竽的人，一个个地吹给他听。南郭先生听到了这个消息，就偷偷地逃掉了。

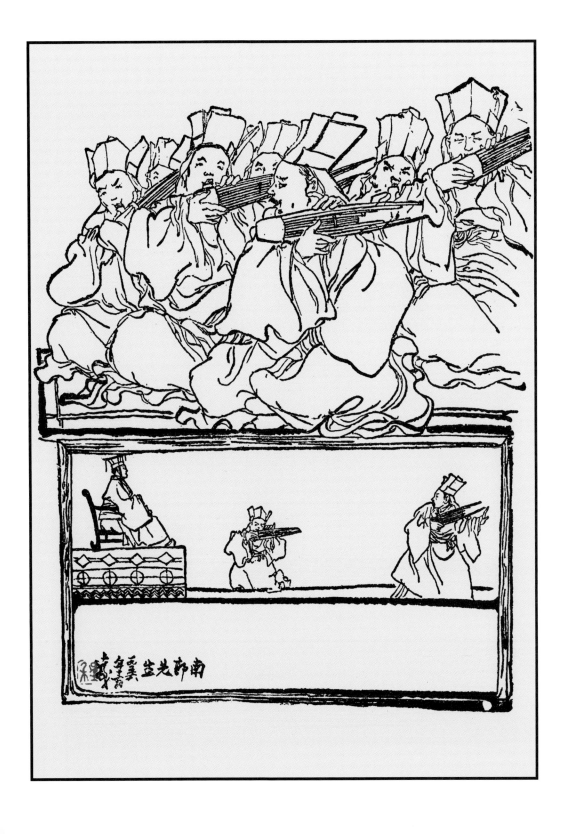

愚人买鞋　　　有个愚人，他想上集市去买双新鞋子。因为要去买鞋子，便先用尺把脚量了量，摘了根稻秆，记下尺码。可是因为急于赶路，把尺码忘在家里了。他到了市上，走进了鞋店，摸了摸口袋，不见了那尺码，就对店伙说：“没有带尺码，不晓得多大多小，让我回家拿尺码去！”说罢，拔脚就跑。他急忙回家拿尺码，又急忙赶回市上来，一来一去，花了很多时间。等他赶回市上，天已晚了，鞋店已经关门了。他白白忙了一阵，还是没有买到鞋子。这时，有人问他：“你是给自己买鞋子，还是替别人代买？”愚人回答说：“我自己穿的呀！”别人又问他：“那么，你身上不是长着脚么？又何必带尺码呢！”

中国古代寓言

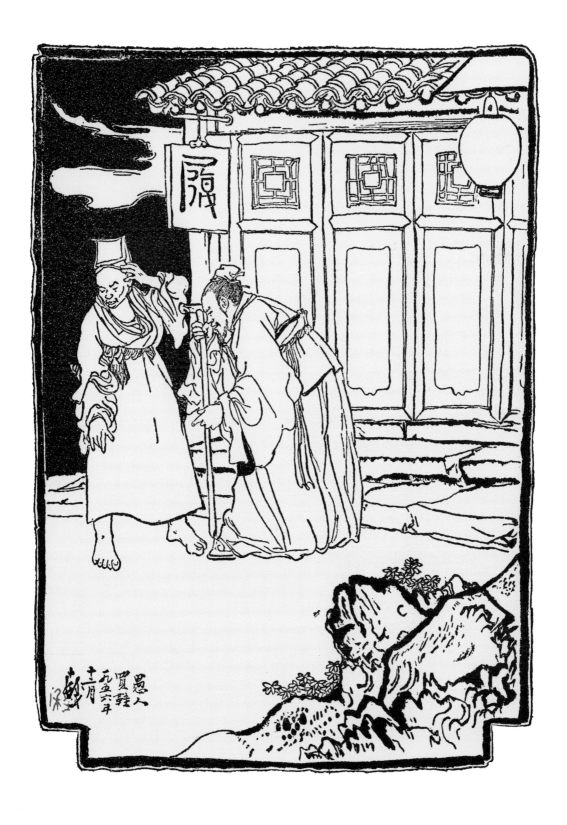

程十髪画古代故事百圖

刻舟求剑

有个搭船过江的人，一不小心，将所带的一柄剑，从船边落到江里去了。那人马上在船边落下剑的地方，划了个记号。别人问他："喂，你在船边划记号，做什么用呀？"那人回答说："我的剑，就是从这个地方落下去的，等会儿船靠岸了，我就要从这个有记号的地方下水去把剑找回来。"

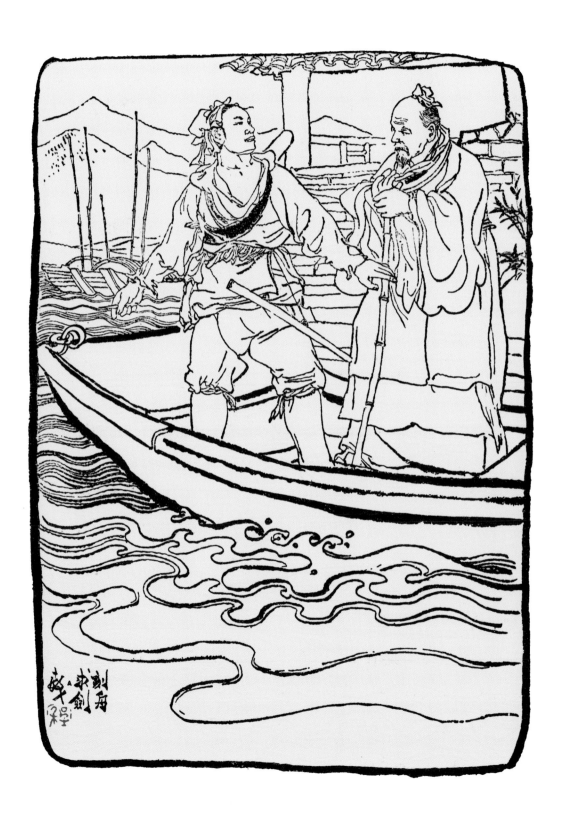

两败俱伤

齐宣王要去攻打魏国。淳于髡对齐宣王说："你知道韩子卢和东郭逡的故事吗？韩子卢是天下的良犬，东郭逡是海内的狡兔。韩子卢追东郭逡，绕着山腰追了三圈，跨过山岗追了五次。在前面逃跑的兔子，跑得疲乏极了；在后面追赶的狗，也赶得万分困倦。结果，全都死在山脚下了。有个农夫跑来，不花丝毫气力，就把狗和兔都拾了去。如今如果齐国和魏国双方争持得太长久了，就会把兵士弄得疲惫，同时也加深了人民的痛苦。我们的背后，还有强大的秦国和楚国呢！假使我们去攻打魏国，我看他们也会和那个农夫一样，来享受意外的收获的！"齐宣王听了，心中害怕起来，就不再去打魏国了。

中国古代寓言

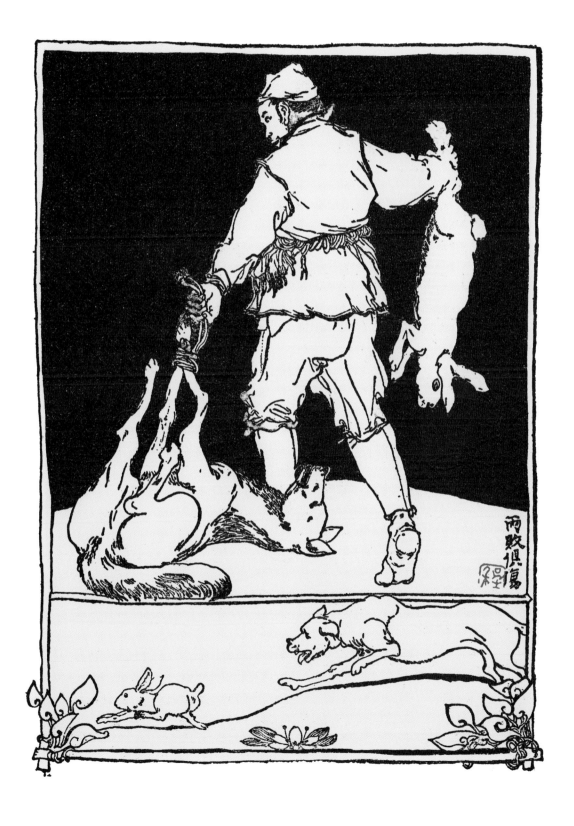

程十髪画古代故事百图

何必懊悔

从前有个道士，听说有人懂得长生不死的法术，他就去向那个人请教。道士虽然到了那里，可是，那个懂得法术的人，已经在前几天生病死了。道士白白走了许多路，还是学不到法术，心里非常不高兴。他怨恨自己走得太慢，把大事误了，如果早到几天，也许就把长生不死的法术学得了。有人告诉他说："你的目的，是要学他的长生不死的法术，他如今连自己的性命也保不住，死了。你即使碰见他，一定也学不到什么，又何必懊悔呢！"

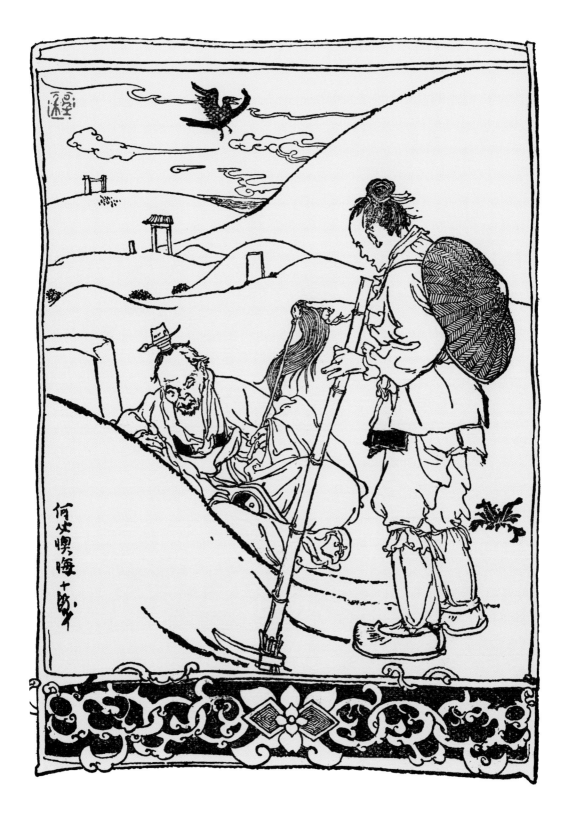

程十髪画古代故事百圖

掩耳盗铃

有一个人，看见人家大门上挂着一只门铃，便想把它偷来。他明明晓得，如果他去摘那门铃，只要手一碰到它，就会"铃铃"地响起来。可是他马上想出法子来了。他认为：铃响所以会闯出祸来，只因为耳朵能听见，假如把耳朵掩起来，不是听不见铃声了么？于是他便先把自己的耳朵掩起来，然后去偷那只门铃。可是，他仍然给人发觉了，因为别人并没有掩着耳朵，仍能听见铃声。

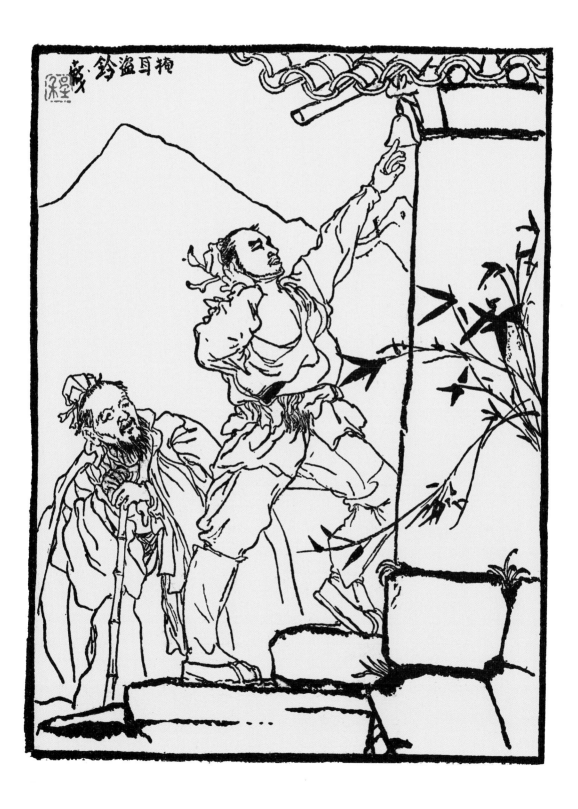

程十髪画古代故事百圖

猫头鹰搬家

猫头鹰向东方飞行，飞得很疲乏，便停在树林里歇力。一只斑鸠也在那里休息，看见猫头鹰呼哧呼哧地透大气，便向猫头鹰说："你这么匆匆忙忙地赶路，上哪儿去呀？"猫头鹰说："我想搬到东方去住。"斑鸠追问："那是为了什么？"猫头鹰说："西边的人，都说我的声音难听，都讨厌我。我在那儿住不下去，非搬家不可了！"斑鸠说："搬家就能够解决问题吗？依我看，不管你搬到哪里去，都不中用！"猫头鹰觉得斑鸠的话太武断，便惊奇地问："你怎么能未卜先知？"斑鸠说："这很明白，如果你不能改变你的声音，东边的人自然也一样会讨厌你的！"

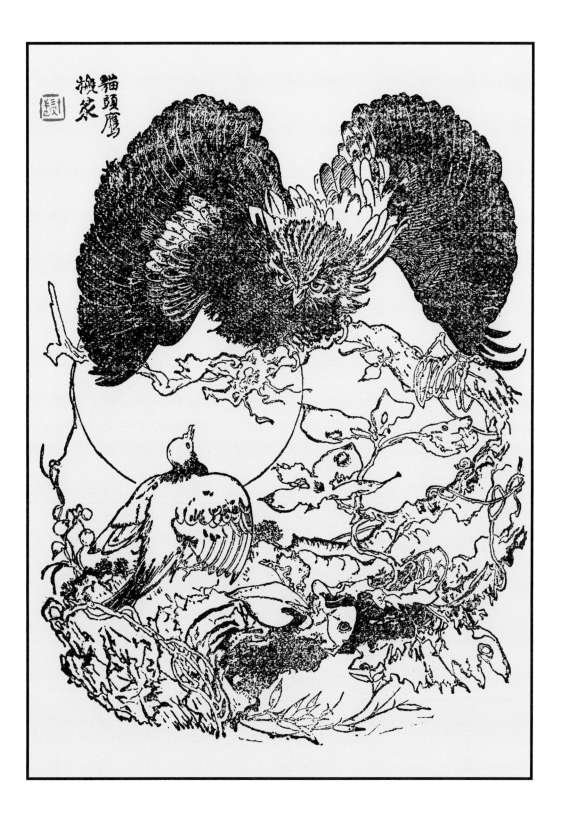

程十髮画古代故事百圖

毛是附在皮上的

有一天，魏文侯出外巡游，在路上遇见一个乡下人，身上穿着一件羊皮统子，肩上捎着柴草。那时平民的习惯，总把羊毛露在外面；他呢，却是相反，把皮板露在外面。文侯觉得奇怪，便问他说："你为什么反穿了皮衣捎柴呢？"那人回答说："我为了爱护羊毛，不让它给柴草擦坏呀！"文侯笑了笑，告诉他说："你可晓得，毛是附在皮上的。把羊皮擦坏了，羊毛怎能保得住，还不是要掉落下来吗？"

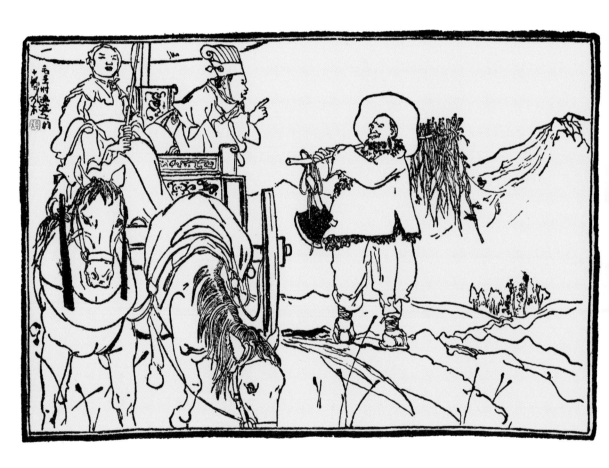

程十髮画古代故事百圖

仙鹤生蛋

　　彭几家里养着两只鹤，他把这两只鹤称为"仙"鹤。每逢客人到他家来，他总要陪客人去观赏一下他的"仙"鹤；而且宣传一番鹤之所以称"仙"的理由。他说："凡是禽类都是卵生的，只有'仙'鹤才是胎生的。"

　　有一天，他正陪着客人去看鹤，而且乘便宣传所谓胎生的那套大道理。一个管理"仙"鹤的园丁上来告诉他："主人！你的'仙'鹤昨夜生了一个蛋！好大啊，差不多有梨子那么大呢！"可是他还是不相信。这时只见另外的一只鹤，张开两翼，一动不动地伏在地上。彭几觉得奇怪，拿他的拐杖去吓它，想叫它站起来。鹤是站起来了，可是就在鹤屁股后面落下了一只梨子那么大的鹤蛋。可是他还以为鹤原来是胎生的，只是现在吃了凡间的东西，所以变了样子，于是摇头叹气地说："唉！真是一代不如一代，连鹤也变了样子了！"

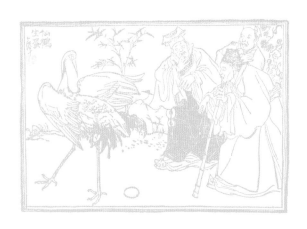

中国古代寓言

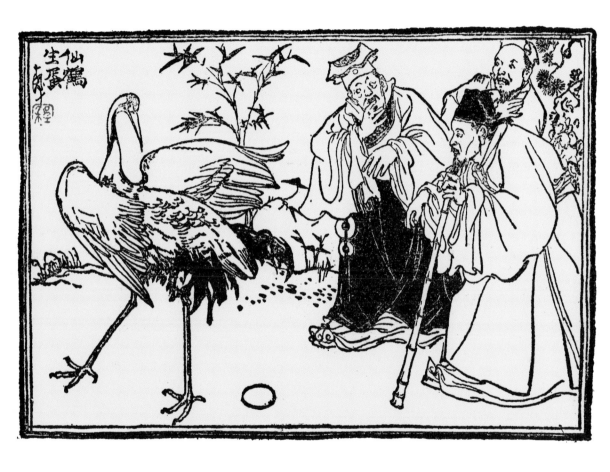

程十髪画古代故事百图

修剃眉毛　　还是这一位彭几。有一天，他看见了范仲淹的画像，自言自语地说："一点不错，有特殊德智的人，相貌也一定是特殊的！"接着，拿镜子照照自己的脸，得意地说："大体上是很相像的了，只是我这耳朵里少了几根毫毛！"后来，他又到庐山太平观去游玩，看见唐朝名人狄仁杰的画像。这次却发生一些麻烦了。原来狄仁杰的眉毛是很长的，眉梢一直插到鬓边；而他自己的眉梢呢，却是向下弯的。回家以后，他就拿剃刀把眉梢修得尖尖的，好像正要向鬓边斜刺上去的样子。家人见了他那副怪相，不免惊奇、发笑。这可使彭几光火了。他说："这有什么可笑的！我没有耳毫，这是天意，无法可想的！至于修剃眉毛，我是想叫它照着我的意思向上伸，不要弯下来，要它像狄仁杰的眉毛一样，一直向鬓发边长上去！"

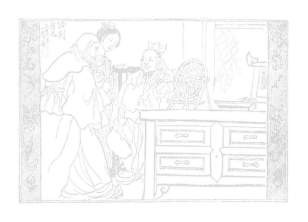

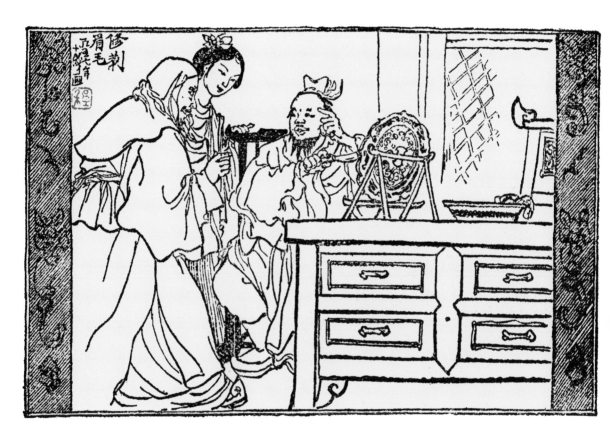

程十髮画古代故事百圖

把鸭子当作老鹰

打猎就得有帮助攫取飞禽走兽的老鹰。有个喜欢打猎的人，想买一只老鹰，可是他不认得老鹰是什么样子的。他看见有人在那里卖鸭子，以为就是老鹰，就买了下来，出发去打猎。忽然面前跳出一只兔子，他就把鸭子向上一掷，叫它去追兔子。鸭子是不会飞的，便跌落在地上。这人抓起鸭子再掷，鸭子再一次跌在地上。正想再掷，这鸭子便歪歪斜斜地站起来说："老兄，我是鸭子，不是老鹰呀。杀了我，吃我的肉，倒是我的本分，我可吃不消你这么一掷再掷的！""我还以为你是老鹰呢，却原来是鸭子么？"这猎人诧异地说。鸭子举起自己的掌，笑着说："你看看这样子，可像是能够捉兔子的？"

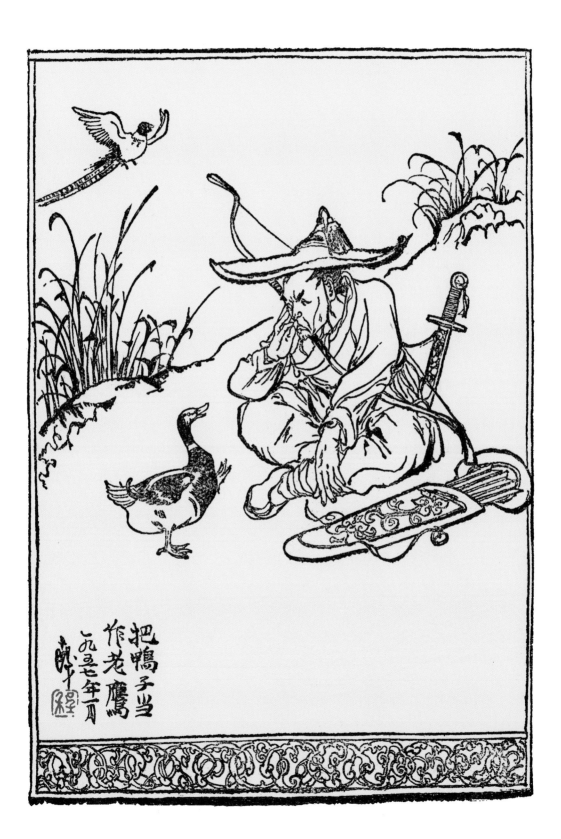

把鸭子当
作老鹰
一九五七年一月

瞎子问太阳

从前有个瞎子，从来没有见过太阳，所以也不知道太阳的样子。有人拿来一个铜面盆，敲了敲，告诉他说："喏！太阳呀，是圆的，和铜面盆很相似！"瞎子"哦"了一声说："原来如此，我知道了！"过了几天，瞎子听见人家打钟，便问："这不是太阳么？"旁人说："不是！太阳还有光亮呢，像点的蜡烛一样。"同时，还拿蜡烛给他摸了摸。瞎子恍然大悟地说："原来如此！现在，我完全清楚了！"过了几天，瞎子摸到了一枝箫，他又以为就是太阳，问道："这是太阳么？"说来说去，瞎子到底还是没有弄清楚太阳是个什么样的东西。

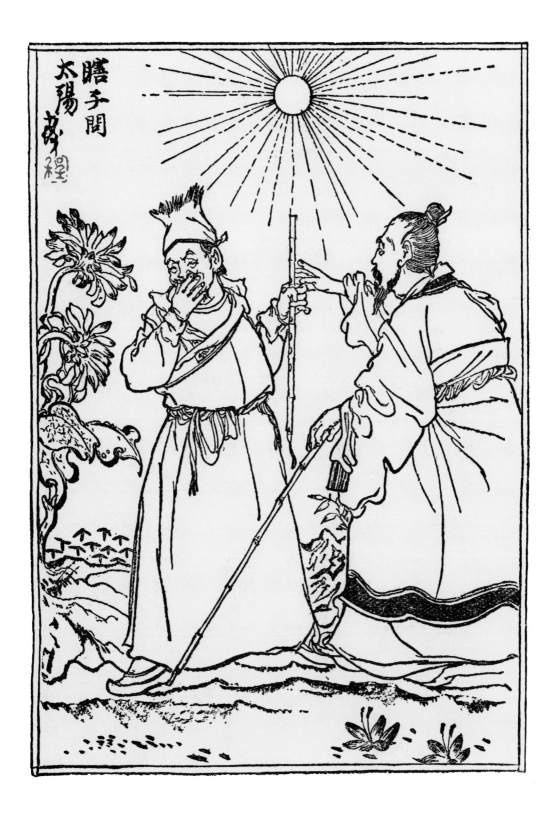

程十髮画古代故事百图

打你就是爱你

　　有一天，丘浚去拜望一个和尚。这和尚见丘浚不是做官的，对他似睬不睬地很不客气。正在这时，来了一个高级官员的儿子，排场很阔绰，和尚马上换了一副笑脸，出去招待他。丘浚很讨厌这个和尚，等那个高级官员的儿子一走，便气愤地问道："你对我为什么这么不客气，对他为什么又那么客气呢？"这和尚是有名的快嘴，马上就说："哈！你误会了！你还不知道我的脾气么？凡是我表面上对他客气的，就是内心里对他不客气；凡是内心里对他客气的，那就不必在表面上客气了！"这时丘浚手里正拿着一根拐杖，就在和尚头上重重地敲了好几下。说道："照你这样说来，打你就是爱你，不打你倒是不爱你了；所以我只好打你了。请你原谅吧！"

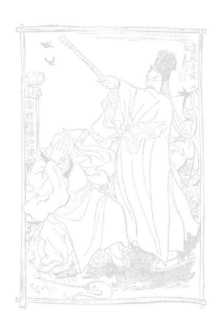

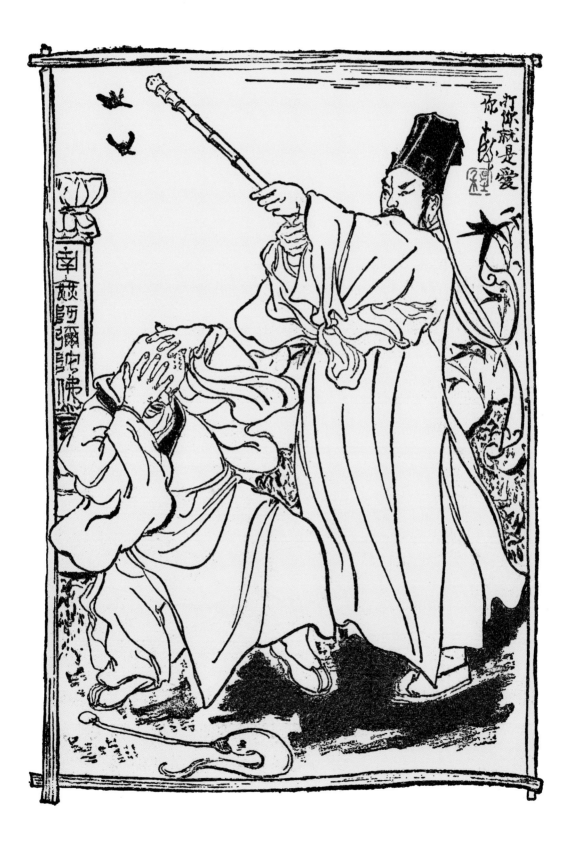

程十髮画古代故事百圖

吹牛

赵国有个道士，喜欢说大话。有一次，艾子问他："你多大岁数了？"道士哈哈大笑，说："连我自己也忘记了！只记得我做孩子时，曾经和小伙伴一道，亲眼见过伏羲画八卦；夏禹治大水时，走过我家大门；西王母请客，总是叫我坐首席。因此，我忘记现在到底有多少年纪了！"

过了几天，赵王因为从马上掉下来，把腰跌伤了。据医生诊断，要千年的血竭才能医好。艾子对赵王说："现在正有一个道士，听说已经几千岁了。杀了他，拿他的血来治病，不是更好么！"赵王大喜，便叫人把道士捉了来，预备杀了他。道士连忙叩头求饶，说："说实话，昨天是我父亲的五十大寿，东邻的一位大妈，送来两瓶酒，我喝醉了，就糊里糊涂地说了许多大话。大王决不可轻信艾子的话。"

赵王把道士骂了一顿，将他赶了出去。

中国古代寓言

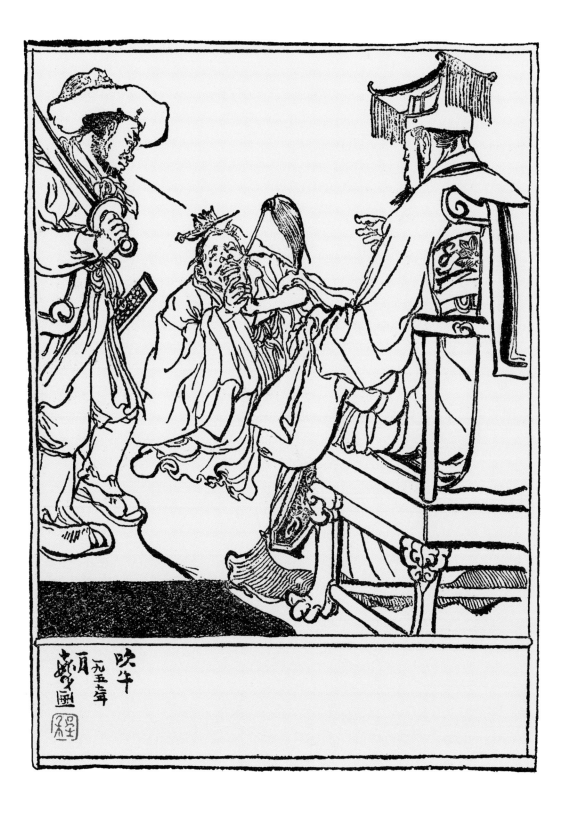

程十髮画古代故事百圖

与我无关

一个喜欢吹牛的外科医生，自称能治疑难杂症。一个武官在阵上中了箭，去请他医治。医生用一把很快的剪刀，把露在外面的箭杆剪去。认为手术已完，就向武官要谢礼。武官说："箭镞还在肉里，怎么办呢？"医生说："你去请内科看吧！这不在外科的范围以内。"

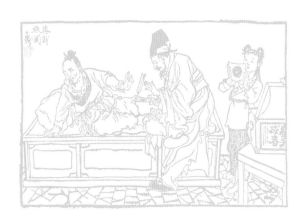

中国古代寓言

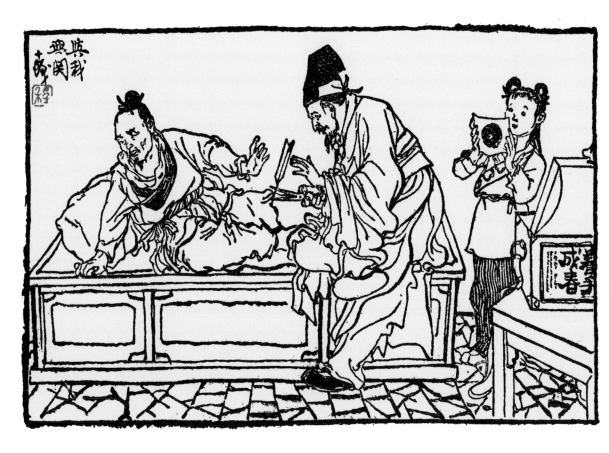

程十髮画古代故事百图

天气不正

一个寒夜里，将军在营幕内饮酒。两边
点着大蜡烛，身前生着火炉子，再加酒力在
身体里发热，于是头上便冒出汗珠子。将军
一边拭汗，一边叹气说："天气太不正常了，
应该是寒天了，却还是这么热！"有个兵士
在营幕外站岗，被冷风吹得格格地发抖。他
听见将军的话，便进来跪禀说："小人们站
的地方，天气倒是还正常的，大人不信，不
妨去试一试看！"

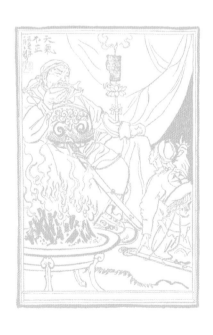

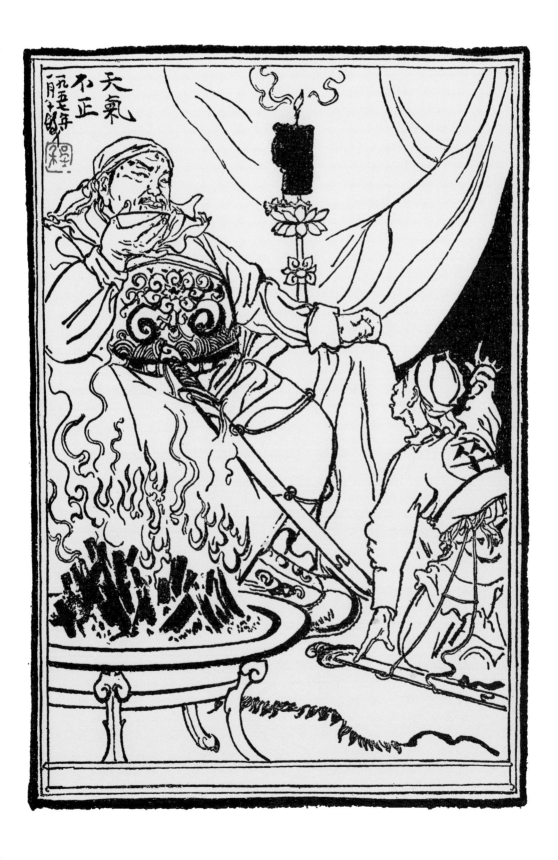

程十髪画古代故事百圖

<div style="writing-mode: vertical-rl">过手便酸</div>

苏秦游学归来，没有得到一官半职。苏秦的父母很不喜欢他，因此也不喜欢苏秦的妻子。有一天，正是苏秦父母的诞辰，儿媳们给他们祝寿。苏秦的哥哥捧杯去敬酒，二老都说："好酒！好酒！"等到苏秦上去敬酒，二老却都骂道："这样的酸酒，亏你有脸拿来祝寿！"苏秦的妻子认为，也许真是酸酒，便向伯母家里借了一杯酒，拿去祝寿，不料二老还是摇头说道："好酸！好酸！你家的酒都是酸的！"苏秦的妻子说："这酒是特地向伯母家借来的，决不会是酸的。"苏秦的父亲便骂道："你这不懂事的人，就是不酸的酒，一经过你的手，也便会酸的！"

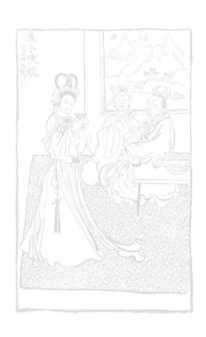

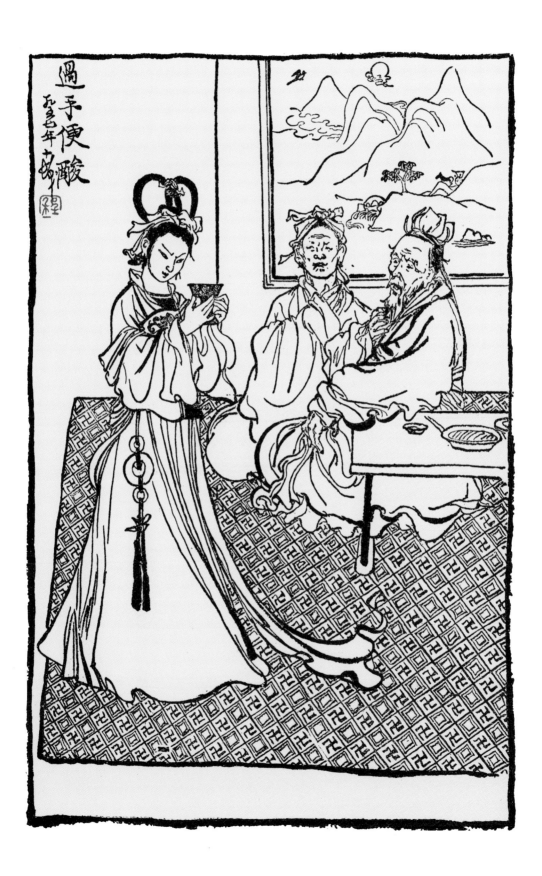

程十髪画古代故事百圖

古琴

一个古琴名手，以为自己的技艺了不得，便到市场上去献技。市场上的人，以为是弹琵琶、操月琴的，便争先恐后地赶来，把他团团围住。可是古琴的声音很轻，而人声又非常嘈杂，所以琴声一点也听不见。人们陆续地散去了，只有一个人还是呆呆地站着。古琴名手以为他是自己的知音，便恭恭敬敬地问道："我弹得怎样？请你批评！指教！"那人便说："你搁琴的这张桌子是我的，我预备搬回去！"

程十髮画古代故事百圖

我不見了

　　一个解差,解一个犯罪的和尚到府城去,动身时防恐有什么遗忘,便把各样事物,逐个点验一番,而且编成了两句话,叫作"包裹、雨伞、枷,文书、和尚、我。"走在路上,也一直背诵这两句话。和尚知道他是个呆子,便在宿店里把他灌醉,剃光了他的头,而且将枷枷在他颈上,然后逃走了。解差迷迷糊糊地醒来了,怕有意外,便照例查点一番。摸摸包裹、雨伞,包裹雨伞是在的,便应了一声:"有!"摸摸颈上的枷,枷也是在的,又应了一声"有!"摸摸文书,又应了一声:"有!"但和尚却不在,便大吃一惊。后来一摸自己的头,光光的,便又转惊为喜,说:"谢天谢地!幸得和尚还在!"可是转眼之间,却又迷惑起来了,问道:"那么,我又在哪里呢?"

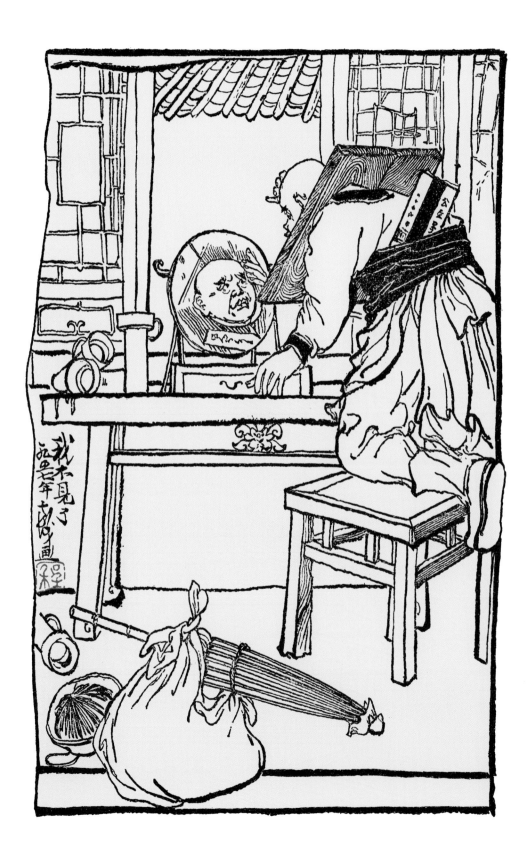

认人不认货

　　有一个养马的人，牵了匹马到市场上去卖。他在市梢站了三个早晨，都没有人去过问。他没有办法，只得到伯乐那里去求援，他说："我没有别的要求，只请先生到我和马站的地方走一遭。去的时候，瞧瞧我们；走过身边，再回头望望我们就够了，我会重重酬谢先生。"第二天一早，伯乐果然来了。他走到马身边，眯着眼瞧了一会儿；走过去了，又回转身来把马从上到下打量一番，这才离去。他离开马不到十步路，就有好些人簇拥过来，团团围住那匹马和它的主人，大家问长问短。就在那个早晨，那匹马的价格比其他马的价格，高了十倍。

中国古代寓言

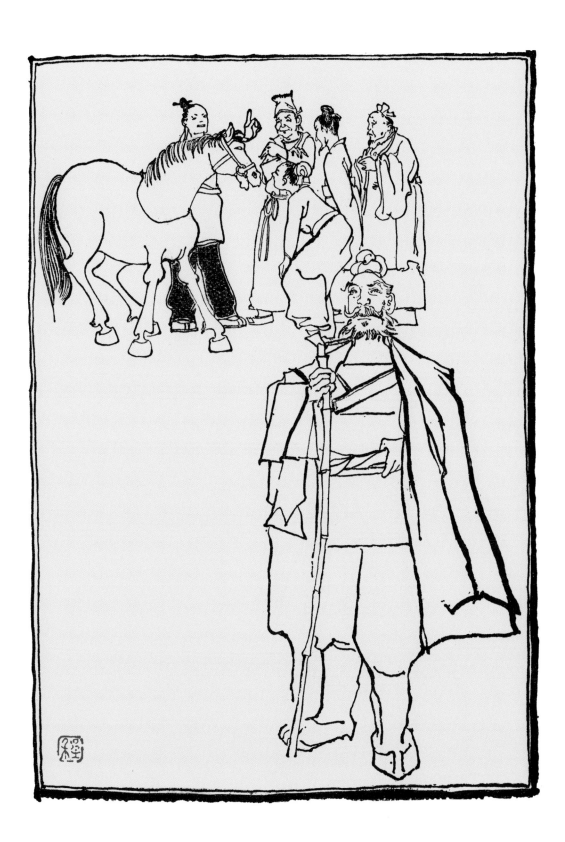

程十髪画古代故事百圖

铁杵磨针

　　唐代大诗人李白，很小的时候就读那些经、史之类的书。那些书太深了，他不喜欢读，经常逃学。有一次，他又从书房里逃出来了。他跑到大路边去玩，看见一个老婆婆坐在一张矮凳上，对准磨刀石，一心一意磨一根铁棒槌。李白暗暗吃惊，过去问她："老婆婆，你这是干什么？""磨针。"老婆婆说。"磨针？"李白原是一个聪明孩子，但他弄不明白铁棒怎能磨针，就问："老婆婆，这么大的铁棒怎能磨成一根针呢？"老婆婆望望李白说："铁棒大，我天天磨呀！天天磨，天天磨，还怕它不变成针？"李白想："不错，做事，只要有恒心，天天做，什么都做得好的。读书，不也一样么？不懂的书，天天读，总也会把它们读懂的。"他拔脚转身，再回到书房里，把那些读不懂的书本打开来。

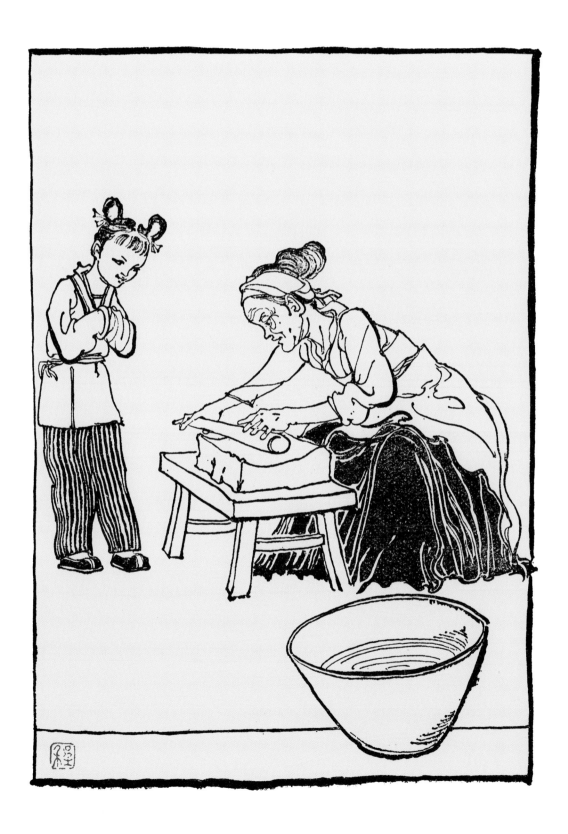

中国古代哲学寓言故事选

　　中国的文化有着非常悠久的历史。在这历史长河里又产生出许多极富哲理的寓言故事，这些都是人们获得的经验教训的总结。父亲自1957年画了《中国古代寓言故事》的插图后，他又受到邀请画《中国古代哲学寓言故事选》及续集的插图。这次他将白描与中国传统版画和书籍的插图的技巧结合在了一起，使整个画面显得更简洁明快。在短暂的几年中，父亲在插图艺术上获得了许多要领，使他的插图艺术有了新的飞跃。

　　　　　　　　——程多多

中国古代
哲学寓言故事选

上海人民出版社

程十髮画古代故事百圖

拔苗助长

宋国有一个农民，嫌秧苗长得太慢。有一天，他就下田去把秧苗一棵一棵拔高，回到家里，疲劳不堪，说："今天可把我累坏了，我叫禾苗长高了好几寸。"他的儿子赶快跑到田边一看，禾苗全都枯槁了。

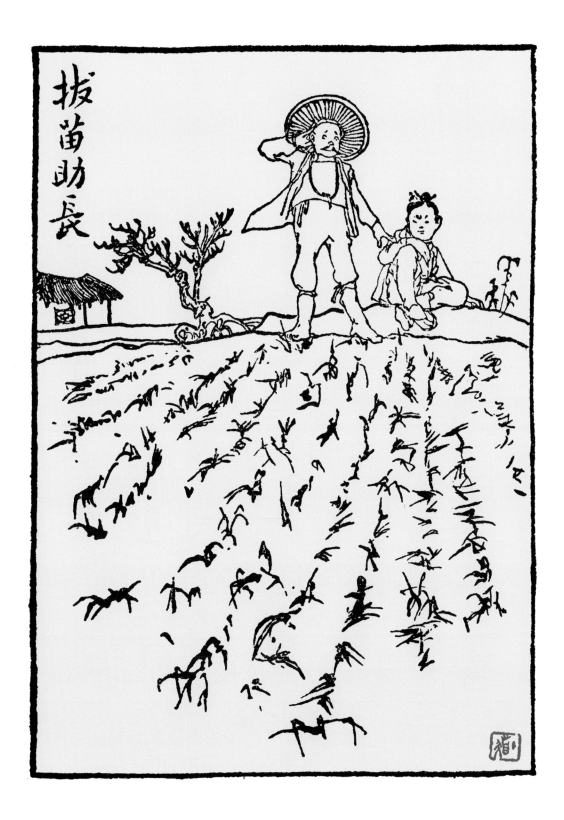

程十髪画古代故事百图

下棋

秋先生是一位全国有名的棋手。他有两个徒弟同时跟他学下棋。两人当中，一个人在学棋时，精神完全贯注在棋上，静心听讲；而另一个人，虽然也在听讲，但心里却一直想着有一群大雁将要从这里飞过，准备张弓搭箭去射它们。

两个人同时学习，学的内容都是一样的，智力也差不多，可是结果却大不相同。

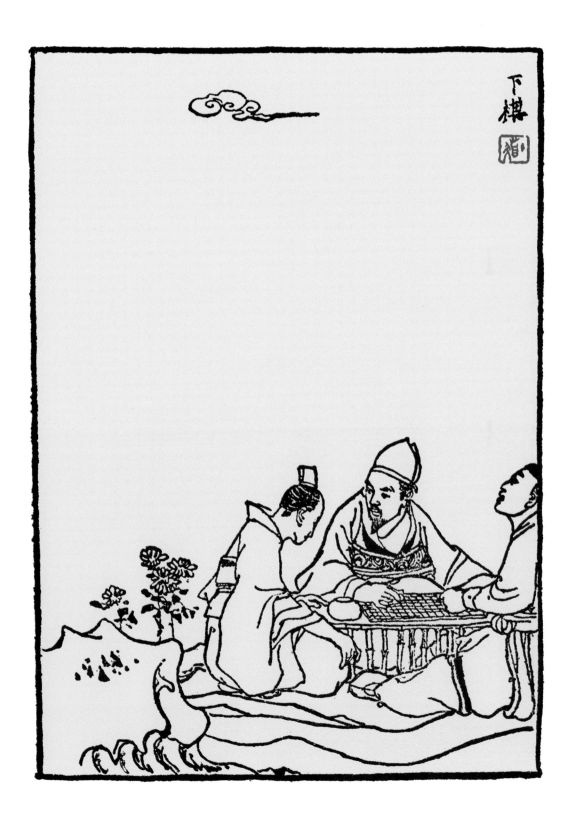

煮鱼　　　有一次，有人送给子产一条活鱼。子产就叫他的手下人把鱼放到池子里去。结果这个手下人把鱼拿出去偷偷地煮了吃了，然后回去告诉子产说："鱼我已经放了，刚放下时呆呆地不动，一会儿，它就显出很得意的样子，一甩尾巴钻进水里去了。"子产高兴地说："找到合适的地方了！找到合适的地方了！"那手下人走出来说："谁说子产聪明？我早已把鱼煮了吃了，他还说：'找到合适的地方了！找到合适的地方了！'"

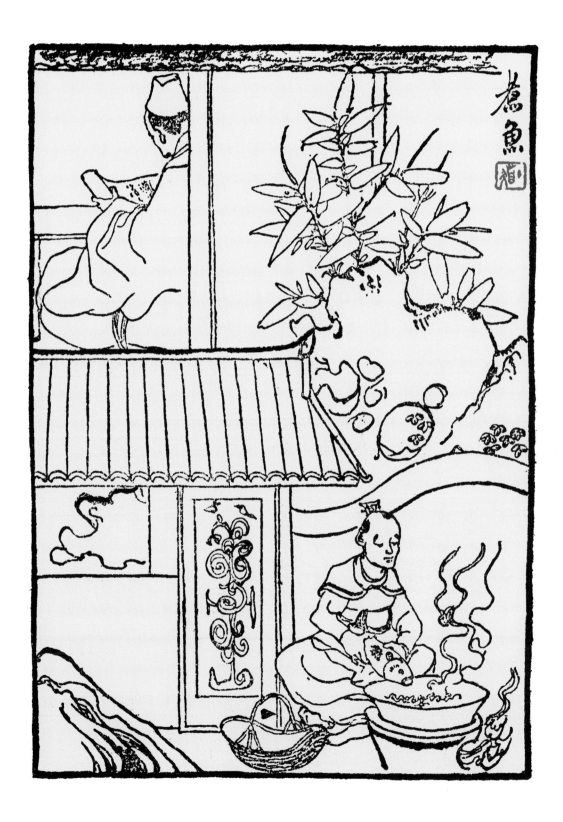

五十步笑百步

梁惠王问孟子："我对于国家，总算尽心了吧！河内荒年的时候，我就把河内的灾民移到河东去，把河东的粮食调到河内来。河东荒年的时候也是这样。我看邻国的君王还没有像我这样尽心地爱护百姓。可是，邻国的百姓并未减少，我的百姓也未加多，这是什么缘故呢？"孟子回答说："我就拿打仗来做比喻吧：打仗的双方，在战鼓一响，兵器一接触以后，一方败了，就丢掉兵器逃命。有的逃了一百步不跑了，有的逃了五十步不跑了。这时候，这个逃了五十步的人就嘲笑那个逃了一百步的人，说他胆小怕死，你看对不对呢？"梁惠王说："当然不对，那人只不过没有逃到一百步，但也同样是逃跑呀！"孟子说："大王既然知道这个道理，怎么能希望你的百姓比邻国多呢？"

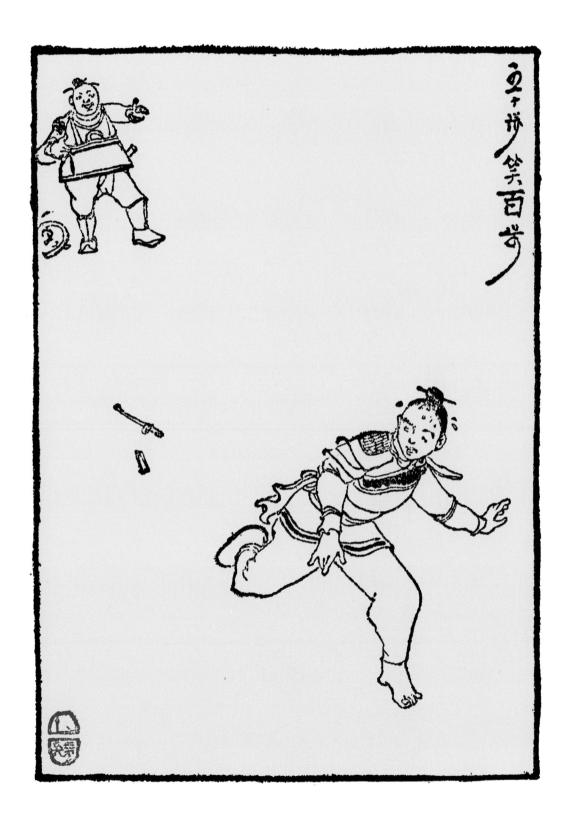

程十髪画古代故事百图

望洋兴叹

一到秋天，大河小河里的水都涨了起来，流入黄河，黄河的河面就显得分外广阔，站在河岸这边竟望不见对岸的牛马。黄河之神河伯，因此得意洋洋，自以为普天之下，最伟大的要算他自己了。河伯由西向东，来到了北海。朝东一望，白茫茫一片，简直没有尽头，相形之下，河伯才觉得自己的渺小。他叹了一口气，对北海之神海若说："现在我看到你的伟大，才体会到自己是多么孤陋寡闻。"北海之神海若说："现在，你通过亲身的经历，从有岸有边的小河，看到波澜壮阔的汪洋大海，顿时领悟到自己的渺小，有了这种虚心的态度，就可以和你谈高深的大道理了。"

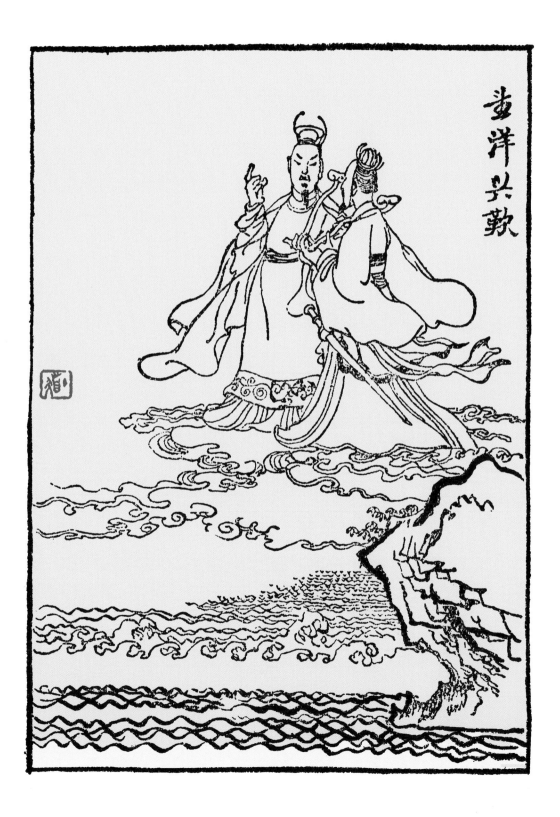

程十髮画古代故事百圖

庖丁解牛

梁惠王看到庖丁正在分割一头牛，但见他手起刀落，既快又好，不由连声夸奖他的好技术。庖丁答道："我所以能干得这样，主要是因为我已经熟悉了牛的全部生理结构。开始，我眼中所看见的，都是一头一头全牛；现在，我看到的却没有一头全牛了。哪里是关节？哪里有经络？从哪里下刀？需要用多大的力？全都心中有数。因此，我这把刀虽然已经用了十九年，解剖了几千头牛，但是还同新刀一样锋利。不过，如果碰到错综复杂的结构，我还是兢兢业业，不敢怠慢，动作很慢，下刀很轻，聚精会神，小心翼翼的。"梁惠王说："好呀！我从庖丁这番话里，学到了养生的大道理。"

中国古代哲学寓言故事选

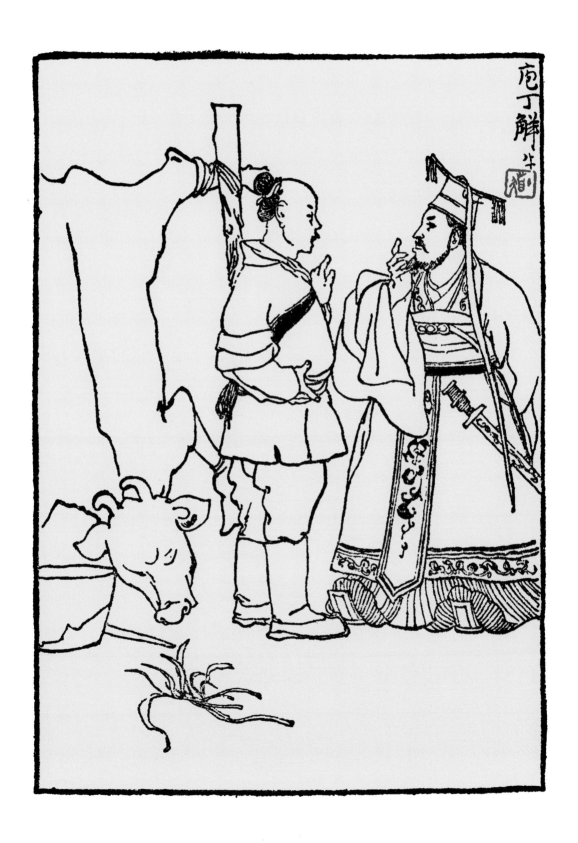

程十髪画古代故事百圖

鲁王养鸟

有一天，鲁国的城郊飞来了一只海鸟。鲁王从来没见过这种鸟，以为是神怪，就派人把它捉来，亲自迎接供养在庙堂里。鲁王为了表示对海鸟的爱护和尊重，马上吩咐把宫廷最美妙的音乐奏给鸟听，用最丰盛的筵席款待鸟吃。可是鸟呢，它体会不到国王这番盛情招待，只吓得神魂颠倒，举止失常，连一片肉也不敢尝，一滴水也不敢沾。这样，只三天就活活地饿死了。

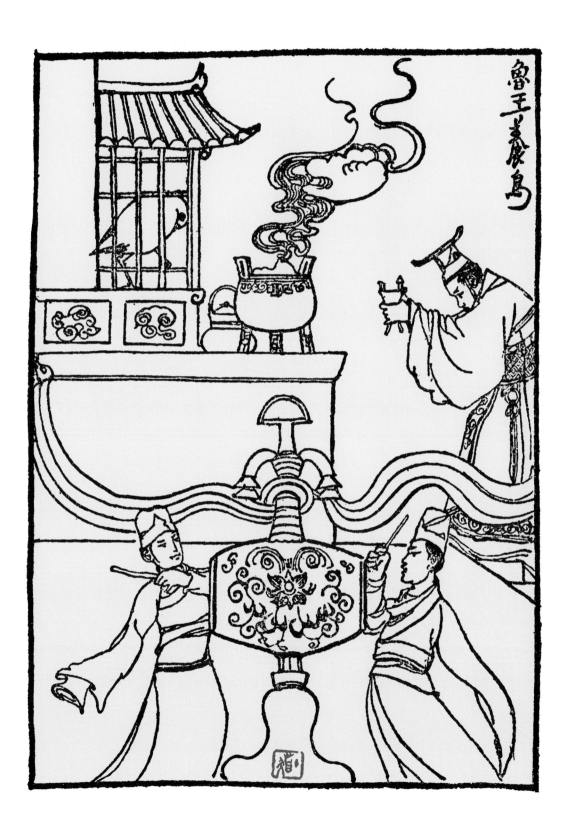

程十髮画古代故事百圖

东施效颦

　　西施是越国有名的美女。她经常患心痛的毛病，病时总是用手按住胸口，紧紧地皱着眉头。人家看到她这副病态的表情，觉得比平日另有一种妩媚的风姿，显得可爱。邻居有一位东施，虽然其丑无比，却不甘示弱，她照样模仿西施的病态表情：用手按住胸口，紧紧地皱着眉头，就自以为同西施一样的美丽。可是看见东施这副怪模样的人，几乎没有一个不要作呕的。

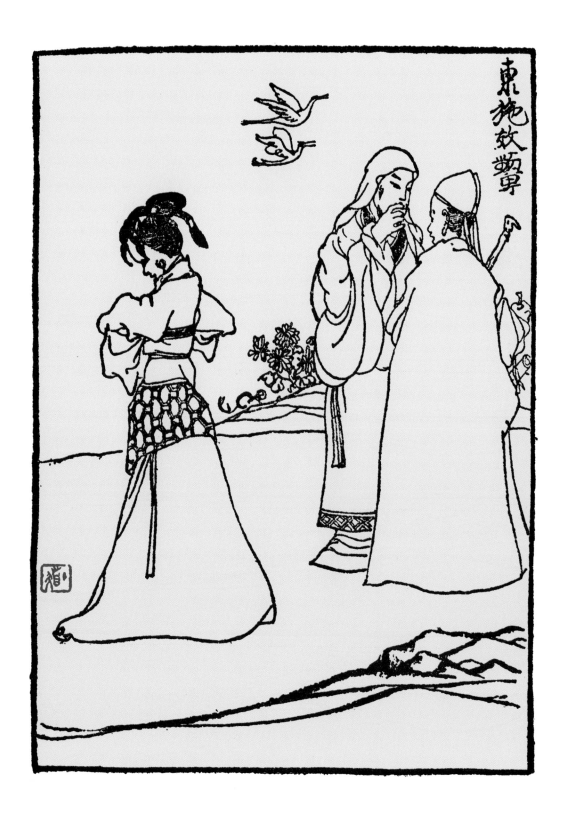

程十髮画古代故事百圖

涸辙之鱼

庄周家里很穷。一天，他到监河侯那里去借粟米。监河侯说："好的，等我收到老百姓的租税，就借给你三百两银子，行吗？"庄周听了很气愤，便说："我昨天到这儿来，在路上听到叫喊的声音，四处张望，发现在干涸的车辙里躺着一条鲫鱼。我就问它：'鲫鱼，你怎么到这儿来的？'鲫鱼答道：'我从东海来，快干死了，请你给我一升或一斗的水救救命吧！'我说：'好的，我就去游说吴、越两国国王，引西江的水来迎接你，行吗？'鲫鱼气愤愤地说：'我因为离开了水里正常的生活，孤零零地躺在这里，只要你给我一升半斗的水也就活命了。你说引西江的水来迎接我，谢谢你的好意，还不如早些到卖干鱼的摊子上去找我吧！'"

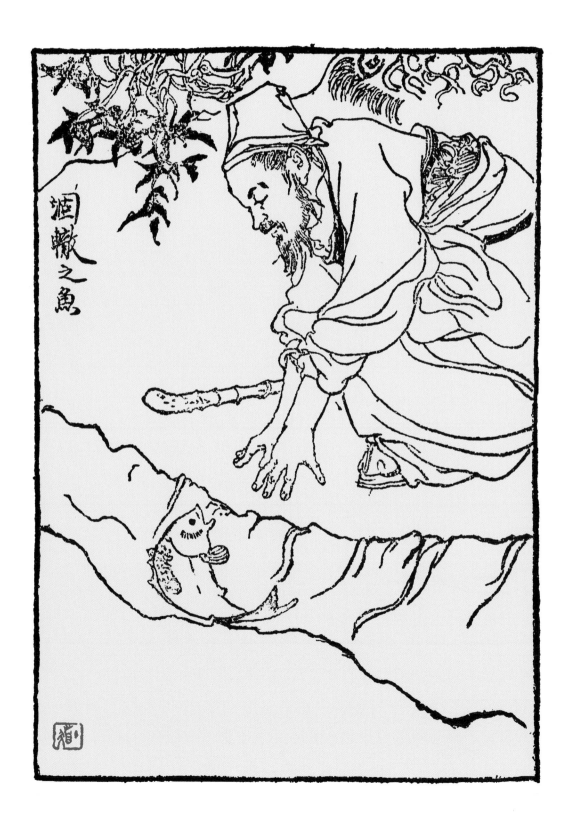

程十髮画古代故事百圖

安知鱼乐

庄子与惠施二人一天外出散步，走到濠水的一座桥上。庄子看见一条条鱼在水里自由自在地游来游去，就说："你看，鱼多么快乐！"惠施回答说："你不是鱼，怎么知道鱼很快乐呢？"庄子反问道："你又不是我，你怎么知道我不知道鱼的快乐呢？"惠施说："我不是你，固然不知道你的感觉如何，可是你也不是鱼呀，你怎么知道鱼快乐不快乐呢？"庄子解释说："让我们把道理详细地谈一谈吧。刚才你问我怎么知道鱼的快乐，可见你已经知道我是晓得鱼的快乐的。至于我为什么会知道？那是因为我到了濠水桥上，看见鱼在水中游来游去，自由自在，所以觉得鱼很快乐。"

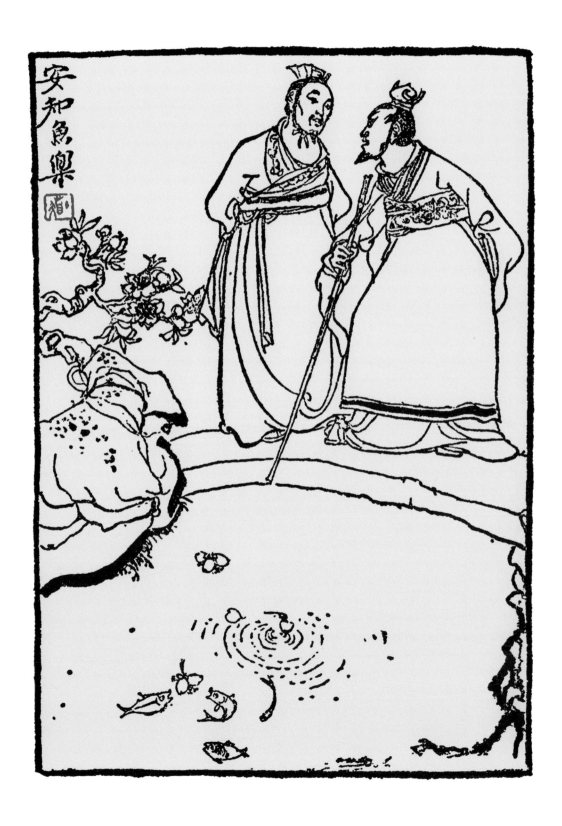

程十髮画古代故事百圖

「道」之所在

东郭子问庄子道："你经常说的什么'道'，究竟在哪里呢？"

庄子回答说："道是无所不在的。"

"到底在什么地方呢？请你明白告诉我。"东郭子又问。

"在蝼蛄和蚂蚁的身上。"庄子说。

庄子对东郭子说："你要我明白告诉你'道'在什么地方，我只有把它说得低下些，才能显出道的无所不在。"

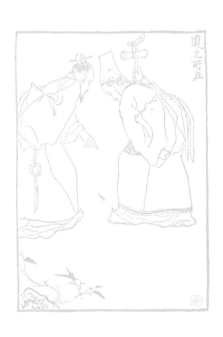

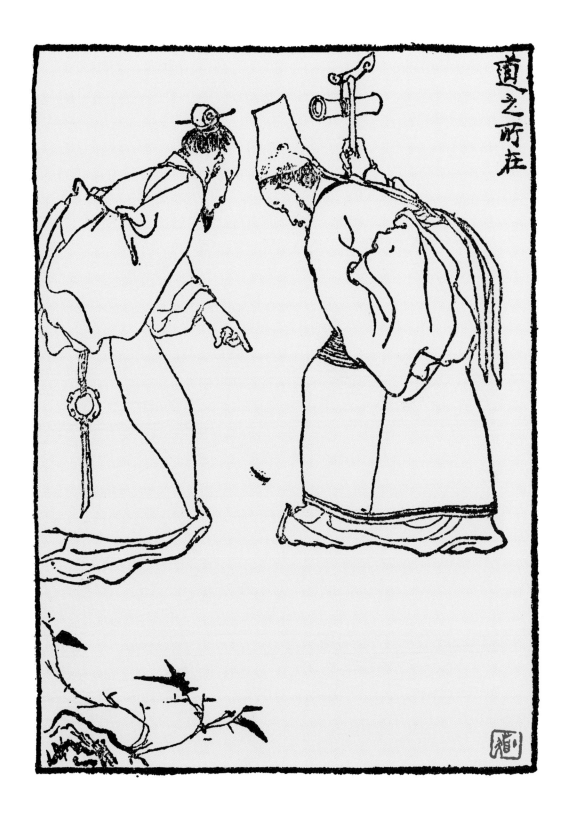

程十髮画古代故事百圖

杀龙妙技

朱泙漫是个不管什么都想学的人，为了学会一项特殊的本领，他变卖了家产，带了一千两黄金到很远的地方去拜支离益做老师，跟他学习杀龙的技术。转瞬三年，他学成回来了。人家问他究竟学了什么，他一面兴奋地回答，一面就把杀龙的技术——怎样按住龙的头，踩住龙的尾巴，怎样从龙颈上开刀……指手划脚地表演给大家看。大家都笑了，就问他："什么地方有龙可杀呢？"朱泙漫这才恍然大悟，原来世界上根本没有龙这样东西，他的本领是白学了。

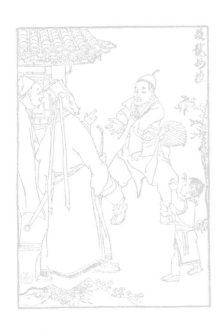

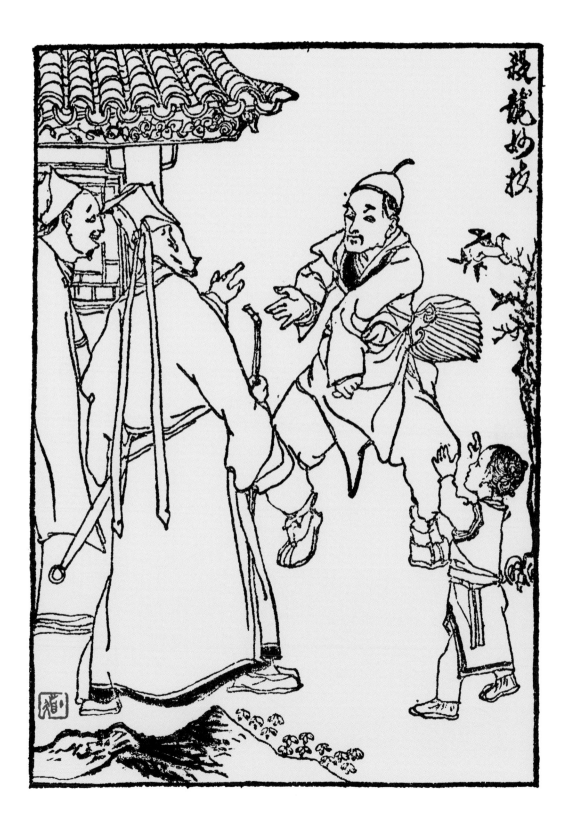

程十髮画古代故事百圖

人和鱼雁

齐国有一位姓田的大贵族，家里食客千人，异常阔绰。有一天，田家在广庭上大摆筵宴，客人中有献上鱼和雁作为礼物的。主人看了很高兴，并感慨地说："上天对我们真优厚呀！你看，这些鱼儿、雁儿，不都是为着我们的口腹享受而生的吗？"客人们听了，点头附和着。座中有一位鲍家的孩子，年仅十二，站起来说："我不同意你这种说法。人也是天地万物中的一个种类。由于大小智力的不同，生物界有弱肉强食的情况，但并没有什么由上天注定谁为谁生的道理。人类选择可吃的东西做食品，这些东西难道是上天特为人类创造的？正如蚊子吃人的血，虎狼吃人的肉，也难道是上天特意要生出人来给它们做食品的么？"

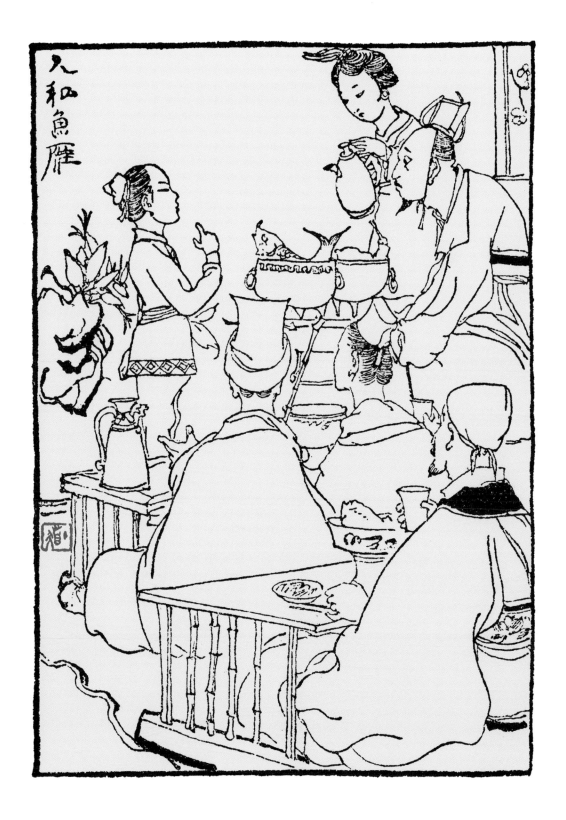

程十髪画古代故事百圖

愚公移山

北山有位愚公，年已九十，立志要把阻塞门前交通的太行、王屋两座大山搬掉。智叟认为这是办不到的，劝他不要白费劲。愚公说："我的决心下定了，我死了还有儿子，儿子生孙子，孙子又生儿子，可以一代一代地搬下去。而山呢？搬掉一挑土，就少一挑土，这样下去还怕它不平么？"

愚公这种干劲，感动了上天。上天就命令两个大力神把两座山搬走了。

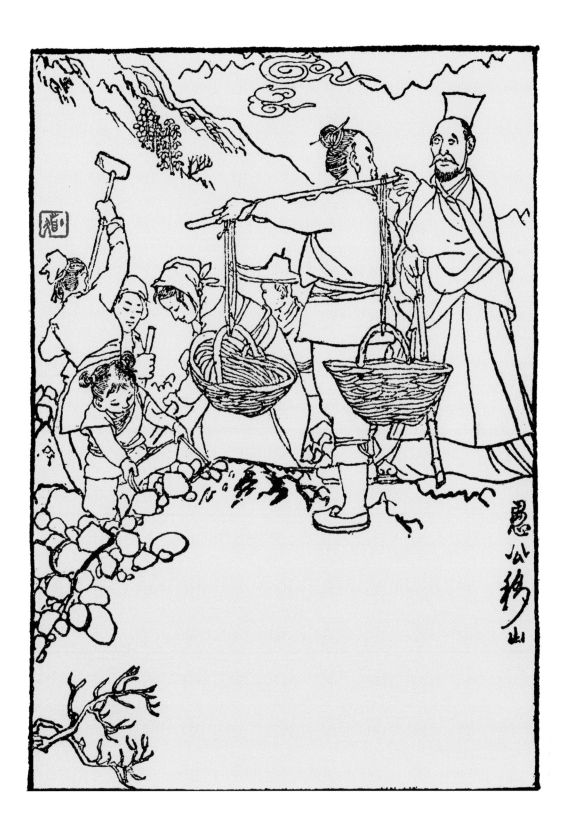

程十髮画古代故事百圖

疑人偷斧

有个乡下老头儿，失掉了一把斧头。他疑心是邻家的儿子偷的，就很注意那个儿子，总觉得他走路的姿势、面部的表情、说话的声音都很可疑。一句话，所有他的动作态度，都像是一个偷他的斧头的人。

不久，老头儿把斧头找到了，原来是他自己上山砍柴时丢在山谷里忘记带回来了。第二天，老头儿又碰到了邻家的儿子，再留心那儿子的动作态度，就觉得没有一处像是偷斧头的人了。

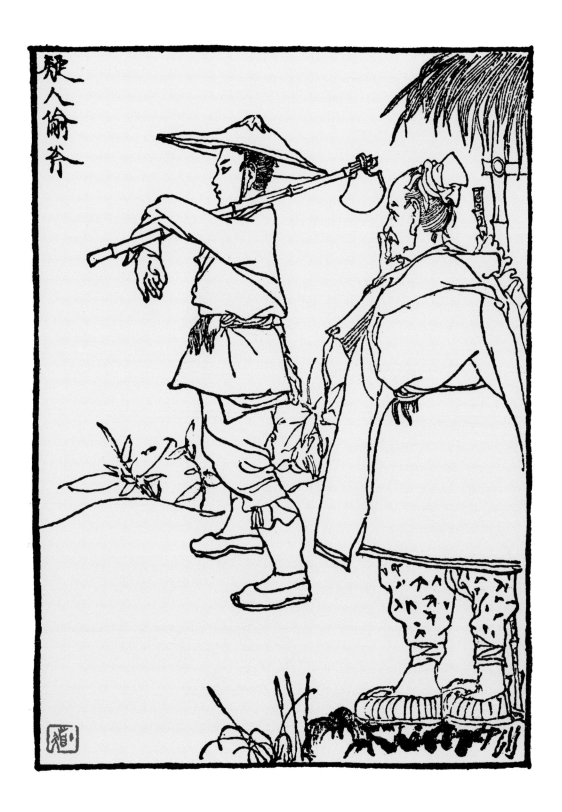

程十髪画古代故事百圖

偷金

从前齐国有一个人，整天想着金子。一天清早起来，他把衣服穿得整整齐齐，赶到市上，走进一家金店里，伸手拿了一块金子回头就跑。人们把他捉住了，并责问他说："当着这么多人，你竟敢偷人家的金子？"那个人回答说："我拿金子的时候，只看见金子，没有看见人！"

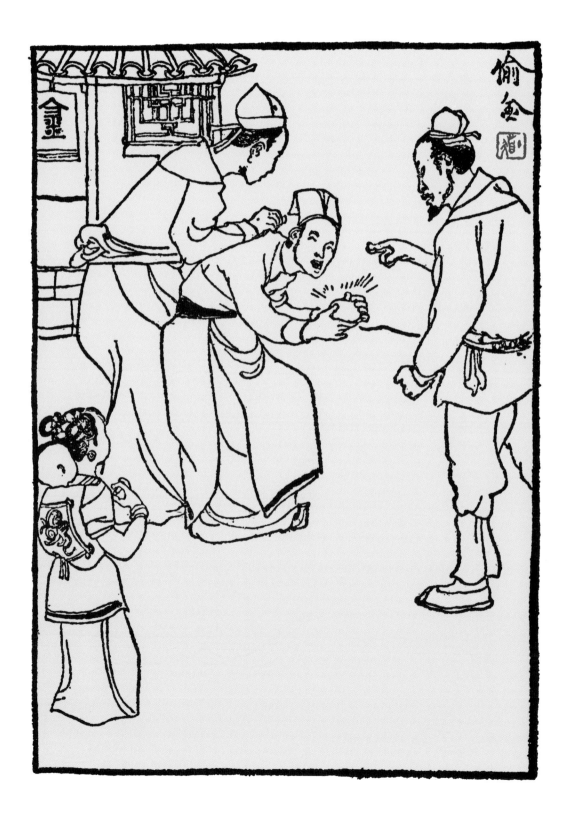

程十髮画古代故事百圖

关尹子教射

列子跟关尹子学射箭。有一次，列子射中了靶，就跑去问关尹子："我学得差不多了吧？"关尹子却反问道："你知道你为什么射中了靶吗？"列子回答说："不知道。"关尹子说："不知道，这怎么能说学会了射箭？"列子又一连学习了三年，再去向关尹子请教。关尹子又问他："你知道你为什么射中了吗？"列子回答说："知道了。"关尹子这才告诉他说："现在可以了。知道了为什么射中，这才算学好了，你要记着之所以射中的道理，不要违背它。"

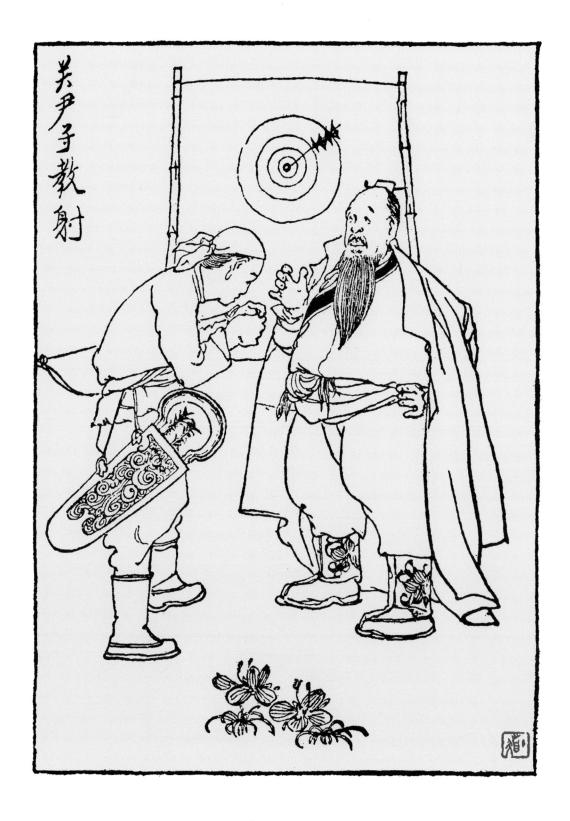

程十髪画古代故事百圖

孔子论弟子

一天，孔子的学生子夏问孔子说："颜回的为人怎样？"孔子回答说："颜回的仁义比我强。"子夏又问："子贡的为人怎样？"孔子说："子贡的口才是我所不及的。"子夏接着又问："子路的为人怎样？"孔子说："子路的勇敢是我所不如的。"子夏再问："子张的为人怎样？"孔子说："子张的庄重胜过我。"子夏听了有些糊涂起来，站起来问道："既然他们都比你强，他们为什么都愿意拜你做老师又向你学习呢？"孔子说："你坐下来，让我告诉你。颜回讲仁义但不懂得变通；子贡口才好但不够谦虚；子路很勇敢但不懂得退让；子张虽然庄重但与人合不来。他们四人各有所长，也各有所短，所以都愿意拜我为师，跟我学习。"

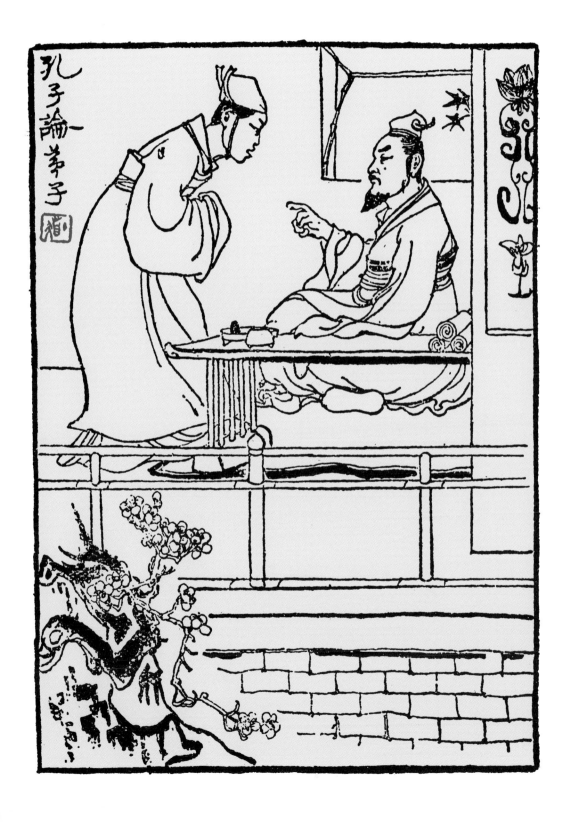

程十髪画古代故事百圖

「白馬非馬」

　　公孙龙是战国时名家的代表人物，他最有名的名辩命题是"白马非马"论。

　　他说："马是指马的形状，白是指马的颜色，颜色既然不等于形状，所以白马也就不等于马。"他怕别人还不明白，又举例说："'买马'，当然买什么马都可以，不拘黄马、黑马。'买白马'那就不同了，非买白马不可，可见白马非马。"

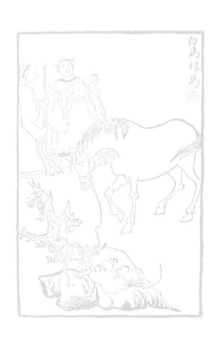

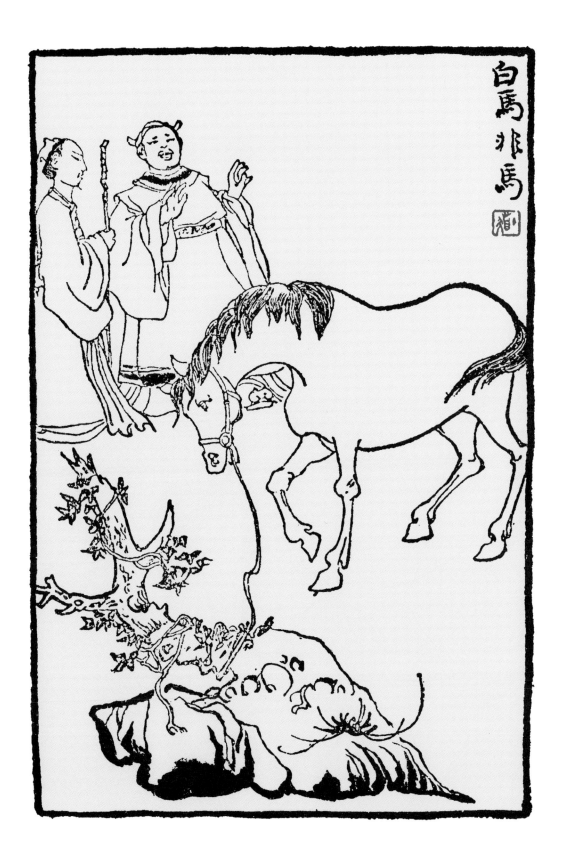

程十髮画古代故事百图

鹪鹩、射干的比喻

南方有一种名叫鹪鹩的鸟，用羽毛做窠，还用发丝编织起来，但却把它托在芦苇穗上面。大风一来，芦苇被吹断了，鸟窠随之而掉了下来，鸟蛋打破了，小鸟也跌死了。并不是鸟窠不牢固，而是所托的芦苇太脆弱了啊！

西方有一种名叫射干的植物，茎只有四寸长，但由于生长在高山上，又面临七十丈的深渊，远望过去高不可攀。植物本身并不长，这是因为生长在高山上的缘故啊！

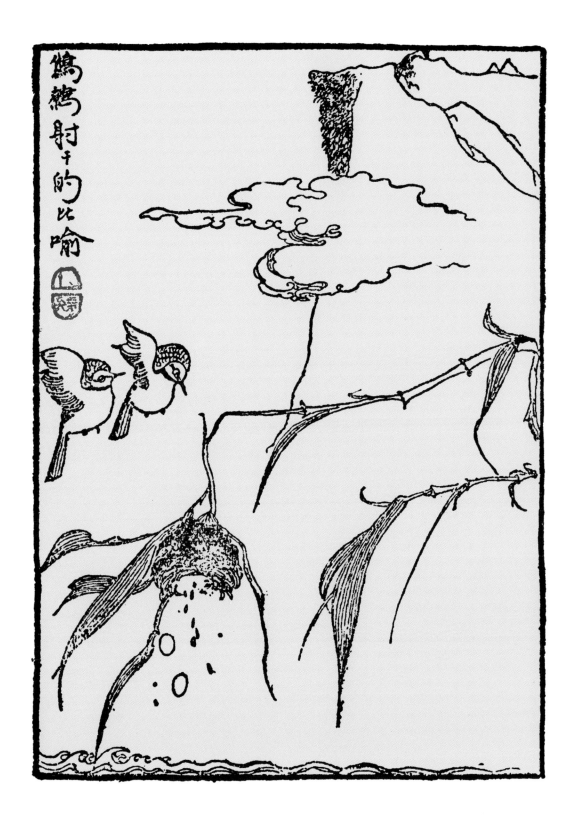

程十髪画古代故事百图

自相矛盾

矛和盾是古时候的两种武器，矛是用来刺人的，盾是用来挡矛的，功用恰恰相反。

楚国有一个兼卖矛和盾的商人。一天，他带着这两样货色到街上叫卖，先举起盾牌向人吹嘘说："我这盾牌呀，再坚固没有了，无论怎样锋利的矛枪也刺不穿它。"停一会儿，又举起他的矛枪向人夸耀说："我这矛枪呀，再锋利没有了，无论怎样坚固的盾牌，它都刺得穿。"旁边的人听了，不禁发笑，就问他说："照这样说，就用你的矛枪来刺你的盾牌，结果会怎样呢？"这个商人窘得答不出话来了。

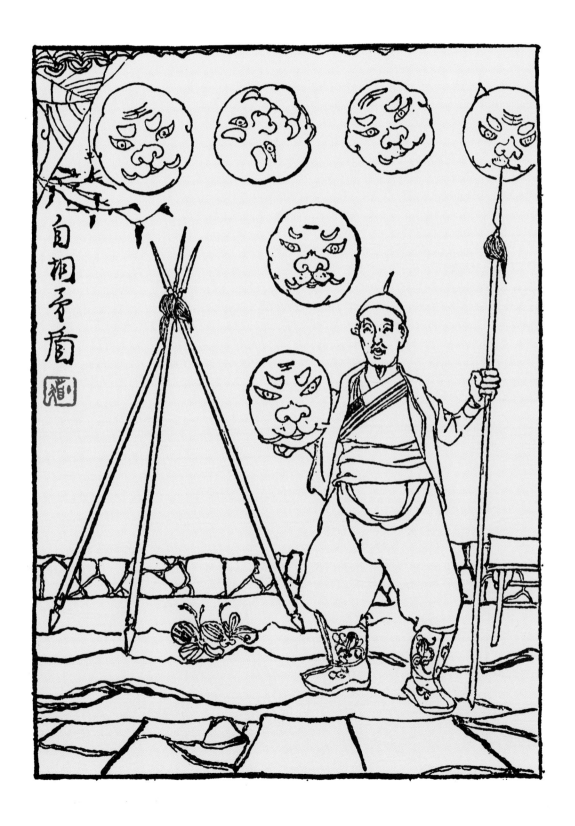

程十髪画古代故事百圖

守株待兔

宋国有个农民。有一天，他在田里耕作，看见一只兔子飞奔过去，正好撞上了田边一株大树，把颈儿折断了，死在树下。那个农民没有费丝毫气力，把兔子拾了，高兴地回到家里。

从这以后，这个农民就不想再干活了，他只一心一意想得现成的兔子。于是，放下了锄头，每天坐在那大树下，老是等待着。他的田荒芜了，可是再也没看见第二只兔子来撞树了。

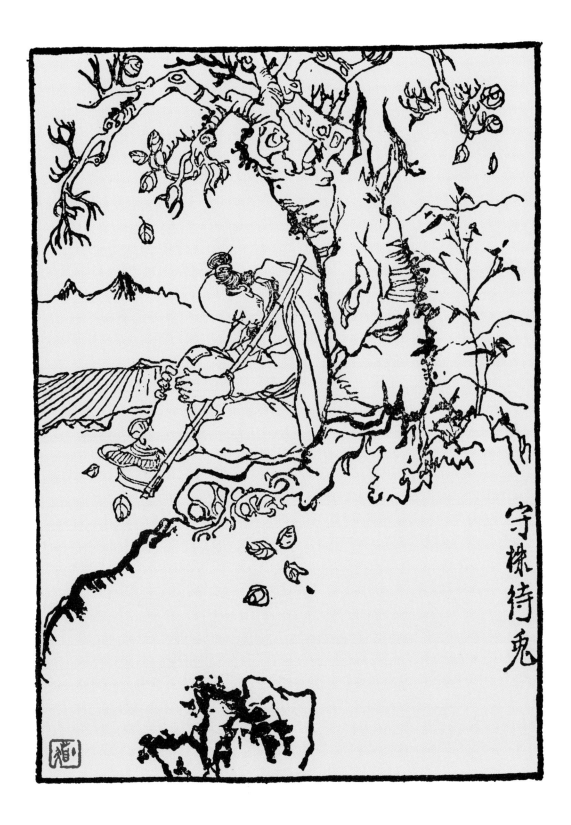

程十髪画古代故事百圖

愚人买鞋

　　有个郑国人，想到市上去买一双鞋子，便先用一根稻草量了量自己的脚，作为尺码。但临走时，却把尺码丢在家里，忘记带去。他到了市上，走进一家鞋店，看见一双鞋子，觉得很中意，可是一摸口袋，尺码没有带来，忙对店员说："我忘记了带尺码来，让我赶回去把尺码拿来再买。"说罢，拔脚就跑。这样一来一往，等他从家里拿了尺码再到市上时，鞋店已关门打烊了，他终究没有买到鞋子。有人知道了这事，就提醒他："你为自己买鞋子，可以直接穿上试试大小，还要什么尺码呢？"买鞋的人回答说："我是宁肯相信尺码，而不相信自己的脚！"

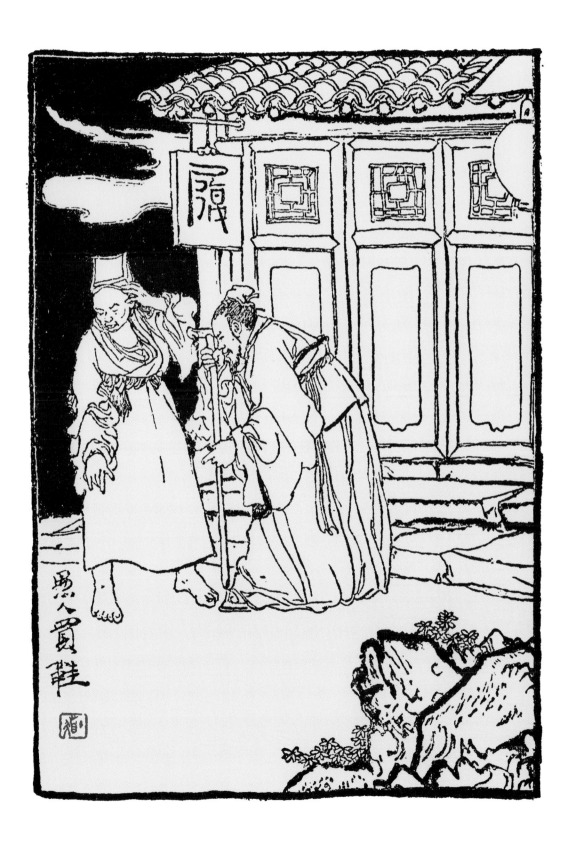

程十髮画古代故事百圖

和氏之璧

楚国有一个人叫和氏，得到了一块未经雕琢的玉石，拿去献给楚厉王。厉王叫玉匠来鉴别，玉匠说："这是一块普通的石头。"楚厉王大怒，砍去了和氏的左脚。厉王死后，武王即位。和氏又把那块玉石拿去献给武王。武王叫玉匠来鉴别，玉匠仍说那是一块石头，不是玉石。于是武王又砍去了和氏的右脚。不久，武王也死了，文王即位。和氏捧着那块玉石，坐在荆山脚下哭泣，一连哭了三天。文王听说，叫人去问和氏："天下被砍掉脚的人很多，你为什么哭得这么伤心呢？"和氏回答说："我是觉得把宝玉当作石头，把忠诚说成欺诈，因此痛心哭泣的！"文王就叫玉匠把和氏献的那块玉石凿开来观察，发现果然是一块真玉。这块玉石，后来就叫作"和氏之璧"。

中国古代哲学寓言故事选

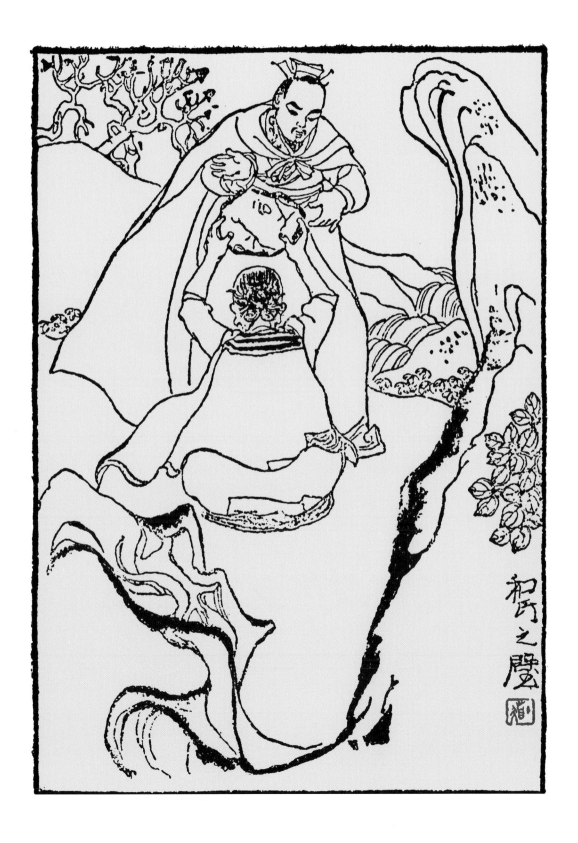

程十髪画古代故事百圖

讳疾忌医

名医扁鹊，有一次去见齐桓侯。他在旁边立了一会儿对桓侯说："你有病了，现在病还在皮肤里，若不赶快医治，病情将会加重！"桓侯听了对人说："这些医生就喜欢医治没有病的人来夸耀自己的本领。"十天以后，扁鹊又去见桓侯，说他的病已经发展到肌肉里，桓侯不理睬他。再过了十天，扁鹊又去见桓侯，说他的病已经转到肠胃里去了。桓侯仍旧不理睬他。又过了十天，扁鹊去见桓侯时，对他望了一望，回身就走。桓侯觉得很奇怪，于是派使者去问扁鹊。扁鹊对使者说："病在皮肤里，肌肉里，肠胃里，不论针灸或是服药，都还可以医治。现在桓侯的病已经深入骨髓，我也无法替他医治了。"五天以后，桓侯浑身疼痛，赶忙派人去请扁鹊，扁鹊已经逃到秦国去了。桓侯不久就死掉了。

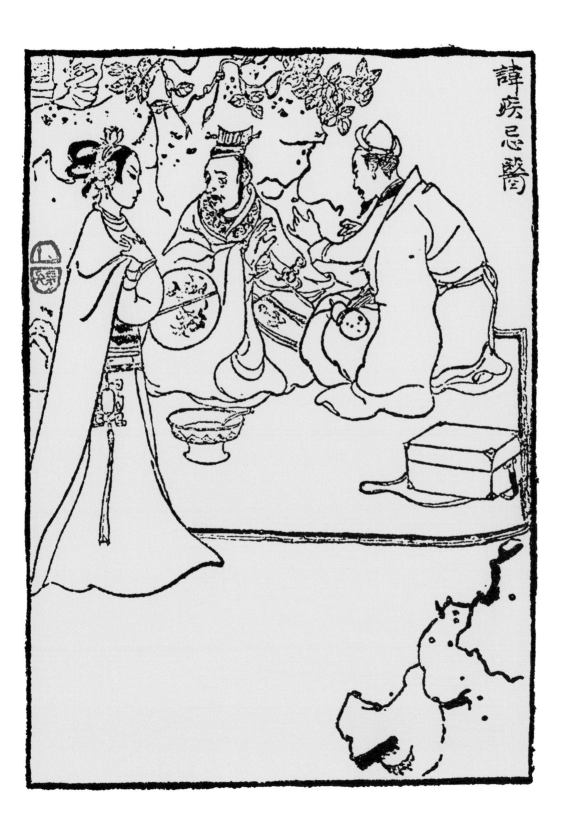

程十髪画古代故事百圖

画鬼最易

　　有一个客人为齐王绘画。齐王问他："比较起来，什么东西最难画呢？""画狗、画马，都是最难的。"客人答道。齐王又问："画什么最容易呢？"客人道："画鬼是最容易的。因为狗和马人人看得见，天天摆在面前，要画得惟妙惟肖，就很不容易。至于鬼呢，无影无形，谁也没见过，不摆在人们面前，那就随我怎样想，怎样画，谁也不能证明它不像鬼，所以画起来就最容易了。"

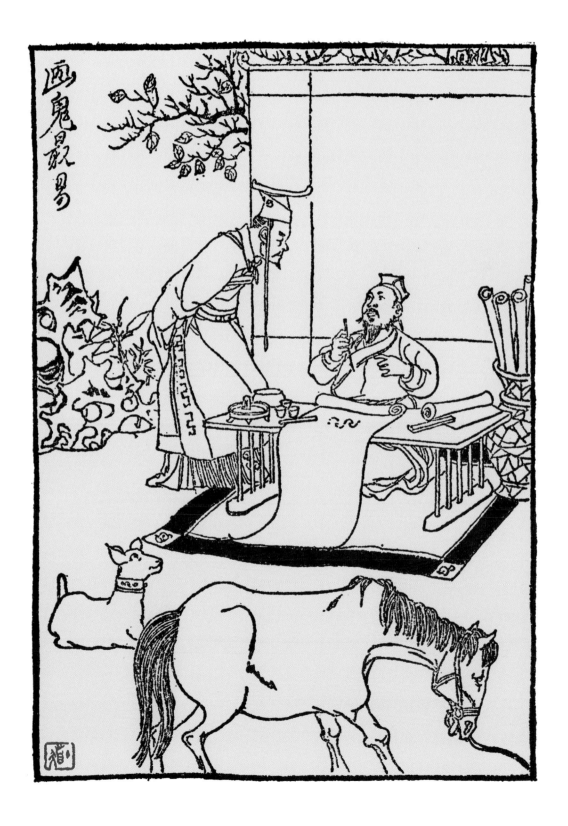

程十髪画古代故事百图

唇亡齿寒

晋国有一次举兵攻打虢国。晋国的大军必须通过虞国国境。于是，晋献公送给虞君名贵的白璧一块，要求他同意通过。虞国的一个大夫宫之奇劝虞君说："不要答应他们！虞国和虢国好像嘴唇和牙齿一样。唇亡而齿寒，嘴唇没有了，牙齿岂能自保？今天让晋国灭掉虢国，明天虞国必然也会跟着被灭掉。"虞君不听，接受了晋献公的白璧，同意晋军通过。晋军攻取了虢国以后，回过来就把虞国灭掉了。

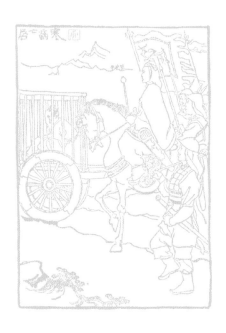

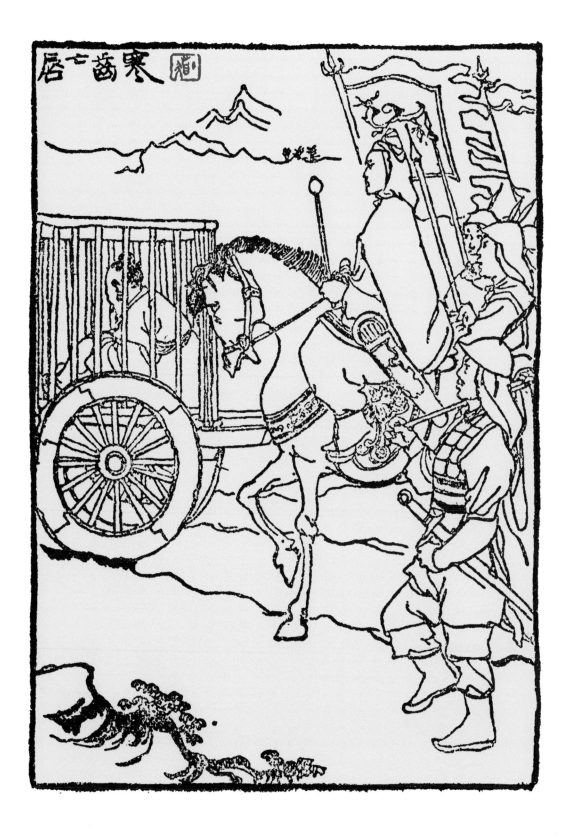

程十髮画古代故事百圖

邹忌比美

　　邹忌是一个长得还算魁伟漂亮的男子。一天早上，他穿好衣服，对着镜子，问他的妻子说："你看我比那住在城北的徐公哪个漂亮些？"妻子答道："你很漂亮，徐公哪能比得上呢？"徐公是名闻齐国的美男子，邹忌不相信自己会比徐公更漂亮，所以又去问他的妾，但妾也这样回答。过了一天，有个客人来访谈，邹忌又顺便问了问客人，客人也同样回答。又过一天，徐公来了，邹忌就把徐公的面貌、身材、姿态等各方面都仔细打量了一番，始终看不出他比徐公漂亮。徐公走后，他又去照了一回镜子，更觉得自己比徐公大为逊色。邹忌终于得出一个结论："妻子对我有偏爱，当然要说我漂亮；妾呢，她是怕我的，所以也说我漂亮；至于客人的当面捧我，那还不是因为他有求于我吗？"

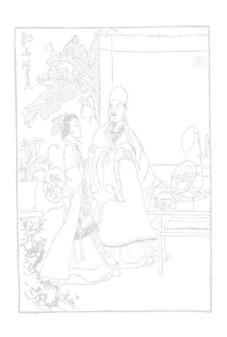

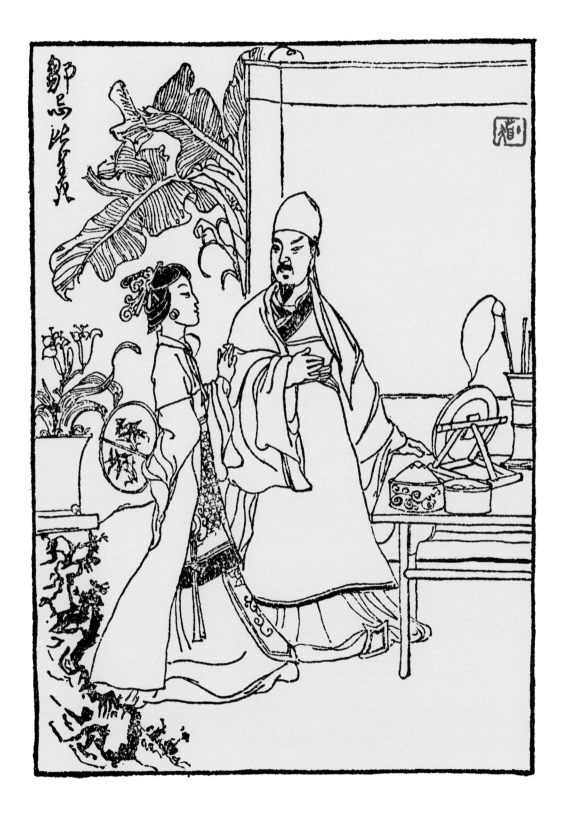

程十髮画古代故事百圖

南辕北辙

有一个北方人，要到南方的楚国去。他从太行山脚下动身，坐着马车朝北进发，一路上对人家说："我要到楚国去！"

有人对他说："到楚国去，要朝南走，你为什么反而向北跑呢？"

这个北方人回答说："不要紧，我有一匹好马，它跑得多快啊！"

"不管你的马跑得怎样快，朝北走，总是到不了楚国的。"

"不要紧，我还带有充足的旅费哩！"

"旅费多也不济事，朝北走，无论如何是到不了楚国的。"

"不要紧，我还有一个顶可靠的马夫，他赶马的本领真大啊！"

这种人的条件愈好，赶马技术愈高，只会离楚国愈远。

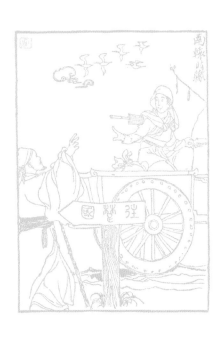

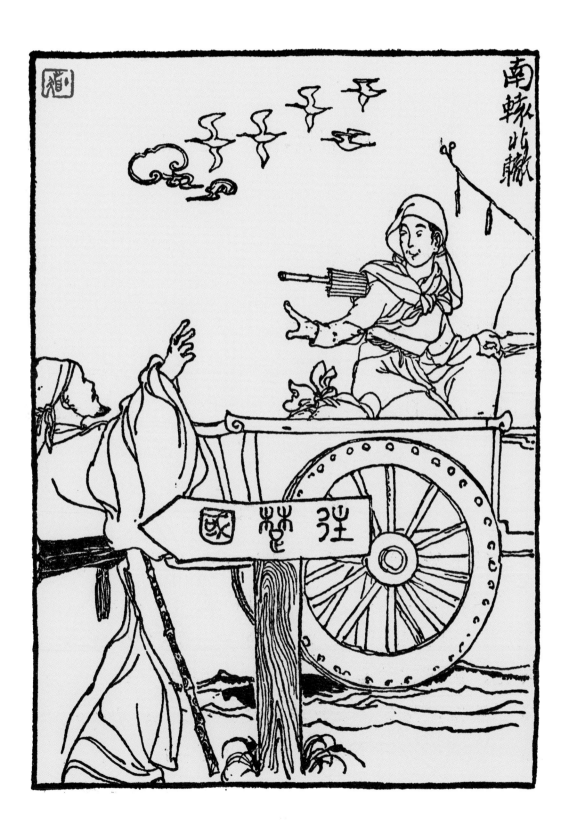

画蛇添足

楚国有一个人家，把祭祀用过的一壶酒赏给帮忙办事的人喝。人多酒少，很难分配，就有人提议说："要喝就喝个痛快，让我们来个画蛇比赛，蛇画在地上，看谁先画好，谁就一个人喝这壶酒！"大家都同意这样办。

有一个人画得最快，一转眼，蛇画好了，这壶酒便归了他。但他看见其他的人都没有画好，便想进一步显显自己的本领，于是，一手提壶，一手挥笔画起蛇脚来："看吧，我还要添几只脚哩！"正当他大画蛇脚的时候，另一个人把蛇画好了，忙夺过他手中的酒壶，说道："蛇是没有脚的，你画的根本不是蛇，输了。我先画好，酒应归我喝！"说罢，张口便喝，画蛇脚的人只好呆望着。

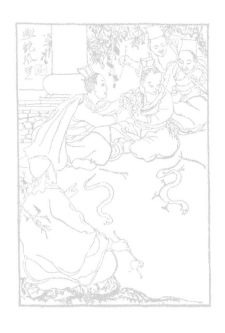

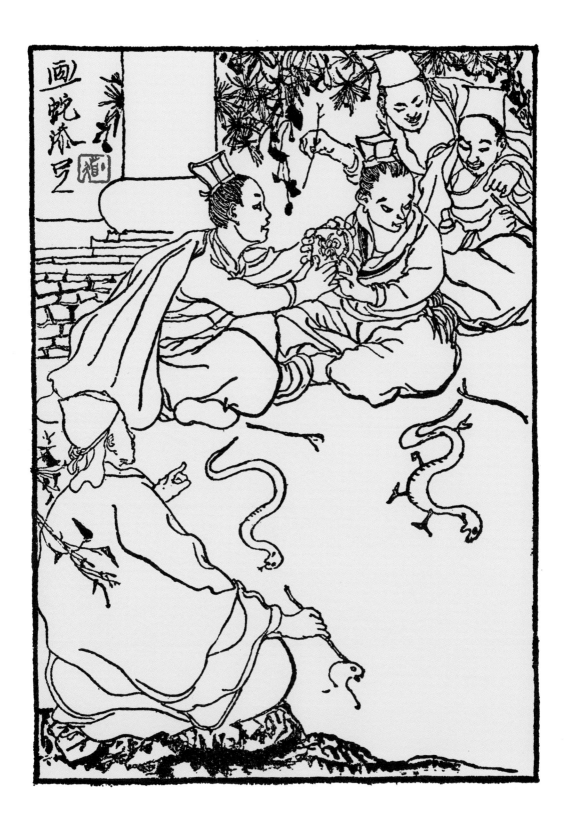

程十髪画古代故事百圖

刻舟求剑

楚国有一个人坐船渡江，一不小心，把挂在腰上的剑落到江里去了。那人急忙在船边落下剑的地方，刻划出一个记号。同船的人觉得诧异，就问他："你刻这记号，有什么用处呀？"他回答说："啊，用处大得很哩。我的剑就是从船边这个地方滑下水去的。"等船靠岸了，他便从那个刻有记号的地方跳下水，到处捞将起来。殊不知，船是在行走的，而剑是不会跟着移动的，在船边刻个记号去求剑，不是很愚蠢的吗？

中国古代哲学寓言故事选

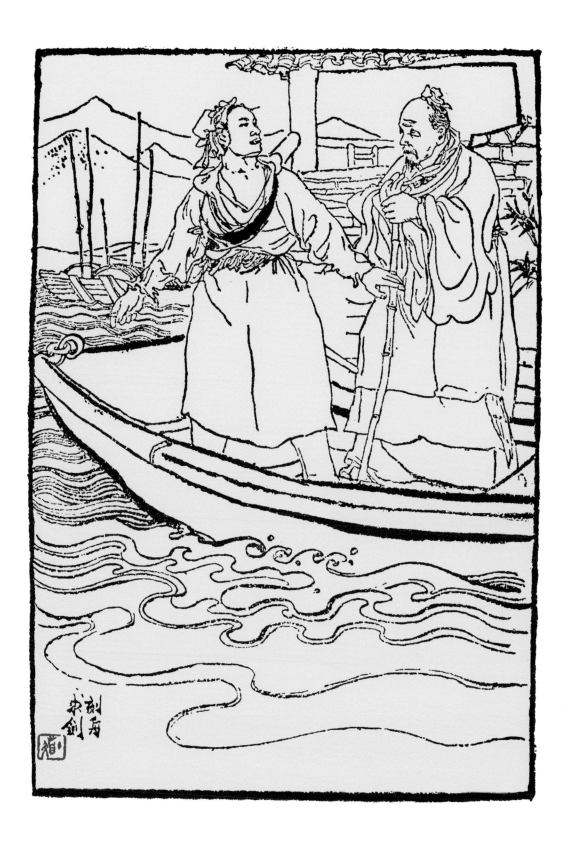

程十髮画古代故事百圖

掩耳盗铃

范家的大门上挂着一只门铃。有人想把这只门铃偷回家去。但是谁用手一触门铃，它就会"叮叮当当"地响起来，所以要偷它是很难的。这个想偷门铃的人也很懂得这点，站在门外犹疑不决。忽然，他想出一个办法来了：铃响之所以会惹出祸来，只因为耳朵听得见，假如把耳朵掩起来，事情不就好办了么？想到就做，他先把自己的耳朵掩起来，就放大胆子去偷那门铃。可是他刚一动手，门内就有人跑出来大喊捉贼，因为门内的人并没有掩耳朵，还是听得见铃声的。

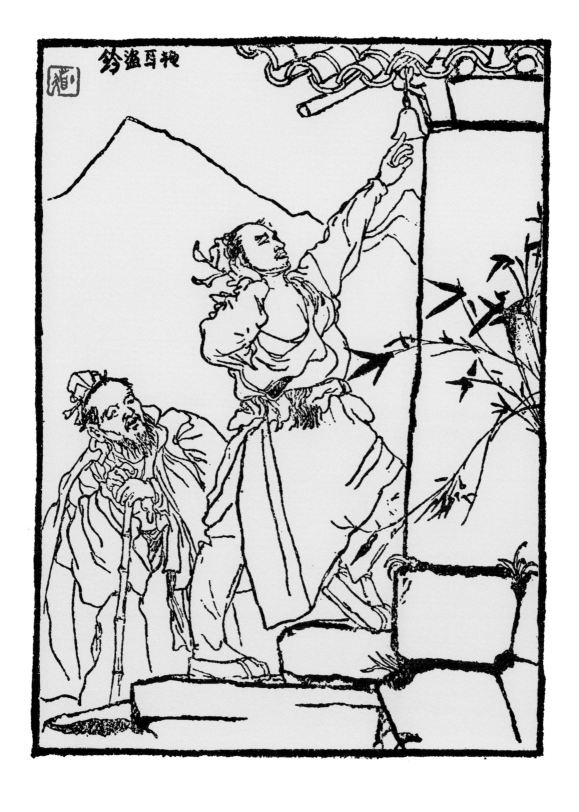

程十髪画古代故事百圖

起死回生

　　鲁国有个叫公孙绰的人，他对人们说："我能够起死回生。"好奇的人们问他："你用什么方法呢？"他回答说："我平时能治疗半身不遂的病。现在我只要加倍用药，不就可以起死回生了吗？"

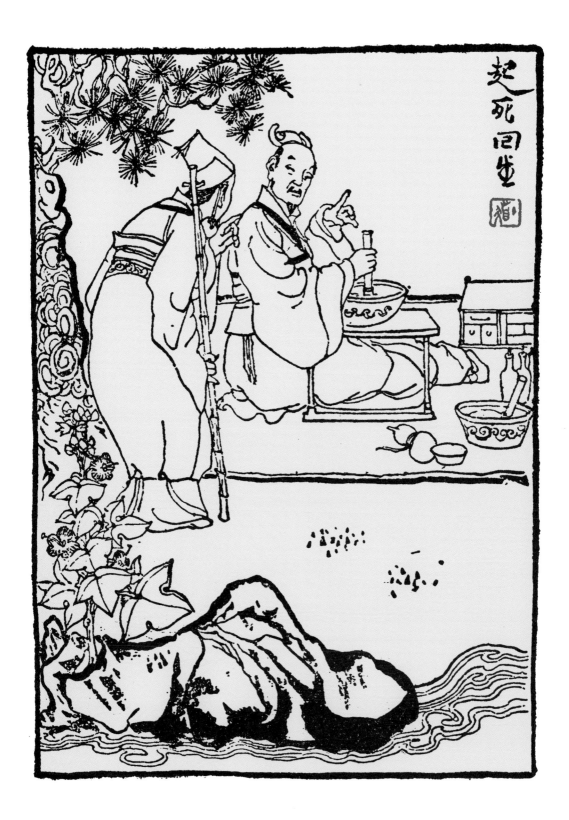

程十髪画古代故事百圖

赶马　　宋国有一个赶路的人，骑着一匹马。他有急事，恨不得一步赶到。可是由于他没有学会驾驭马的本事，不管他怎样用鞭子抽，马总是走不快。当走到一条河边时，那匹马索性不走了。赶路的人气极了，下了马，把马栽倒在河水里，淹了它一顿。当他骑上马背再走的时候，走不了多少路，马又停下不走了。赶路的人，又下来把马栽倒在水里淹了一顿。这样，一连淹了三次，马还是走走停停，停停走走。这个人治马的威风，就连古代驯马大师造父也要自叹不如。他不掌握造父的御马规律，却学来一套粗暴的作风，这样对驾马有什么好处呢？

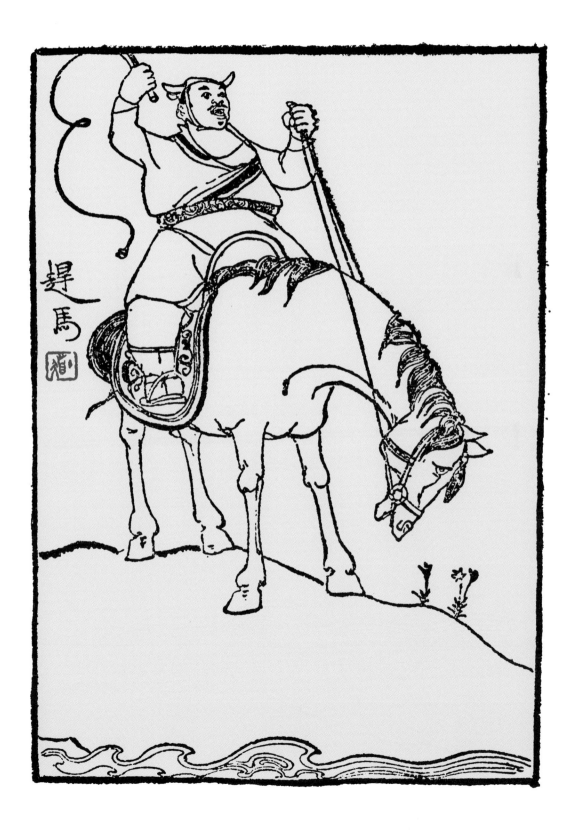

程十髪画古代故事百图

楚人过河

　　楚国人想袭击宋国，就派人先去测量灉水的深浅，做好标志。但灉水突然大涨，楚国人不晓得，依旧按原来测量的标志在深夜里偷渡，结果被淹死了一千多人，楚军万分惊恐。原来测量时是可以渡过去的，现在河水已经上涨了，而楚国人还是按照旧的标志渡河，因此遭到了失败。

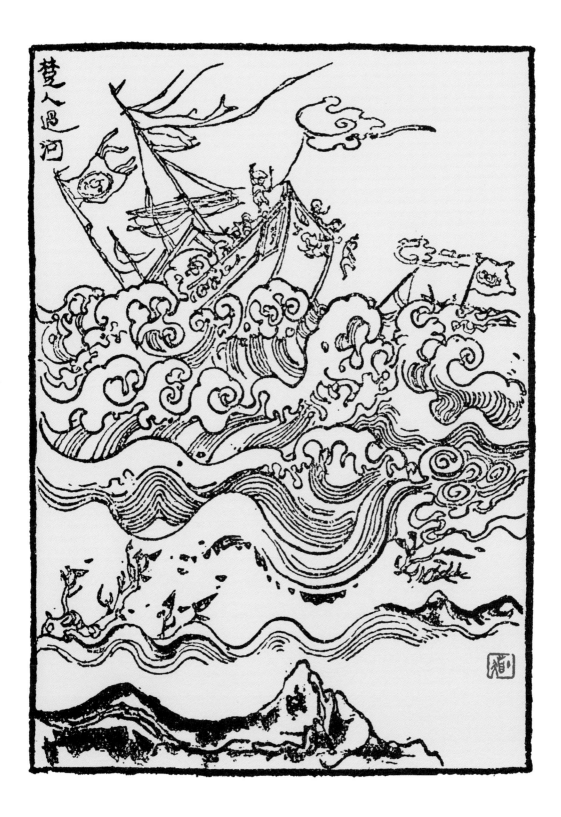

程十髪画古代故事百圖

孔子絕糧

孔子周游列国，潦倒在去陈国和蔡国的半路上，连野菜汤也喝不上，七天未吃到一粒饭，饿得没有办法，只好白天睡大觉。颜回出去讨了一点米回来煮给他吃，等到刚要煮熟的时候，孔子望见颜回从锅里抓起一把吃了，孔子假装没有看见。过了一会儿，饭煮熟了，颜回端着饭送给孔子吃，孔子站起来说："今天我梦见我死去的父亲，饭要是干净的话，我来祭奠他。"颜回说："不行，刚才有煤灰掉进锅里，我觉得扔掉可惜，就把它抓起来吃了，这饭不干净。"孔子听了感叹地说："我所信任的是眼睛呀，可是眼睛也不是完全可以信赖的；我所依靠的是心呀，可是心也还不足以完全依靠。弟子们要记住：认识了解一个人真是不容易啊！"

中国古代哲学寓言故事选

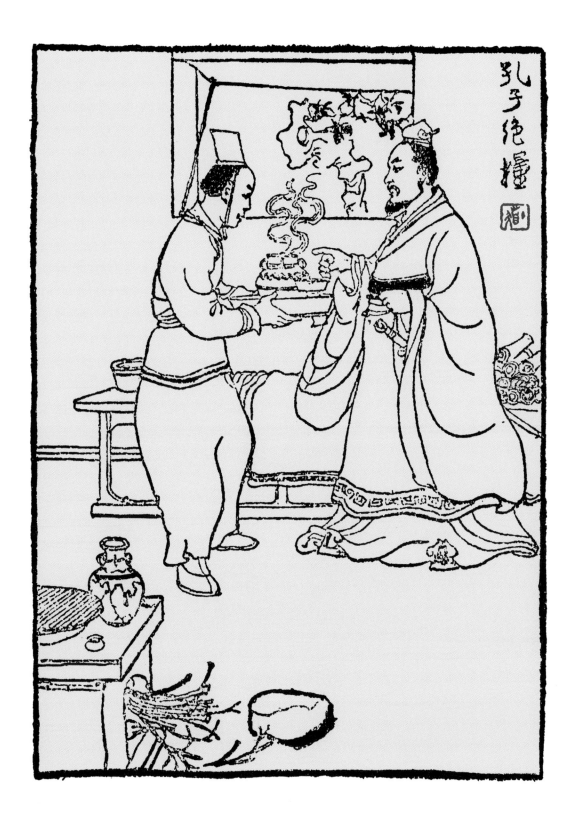

程十髮画古代故事百圖

塞翁失马

离塞上不远的地方，住着一个爱好骑马而技术不甚高明的人。有一天，他的马忽然逃到塞外去了。邻人们都替他惋惜。他父亲却说："怎知道这不会成为一件好事呢？"过了几个月，那匹马又跑回来了，并且还带来了一匹匈奴的骏马。邻人们又都来庆贺。他父亲说："怎知道这不会变成一件坏事呢？"家里有良马，他又喜欢骑，可就闯出祸来了：堕马摔伤了腿。邻人们都来慰问。他父亲又说："怎知道这不会成为一件好事呢？"过了一年，匈奴兵大举入侵，附近的青壮年大多在抗战中牺牲了，他却因跛脚未能出征，和父亲一起保全了性命。

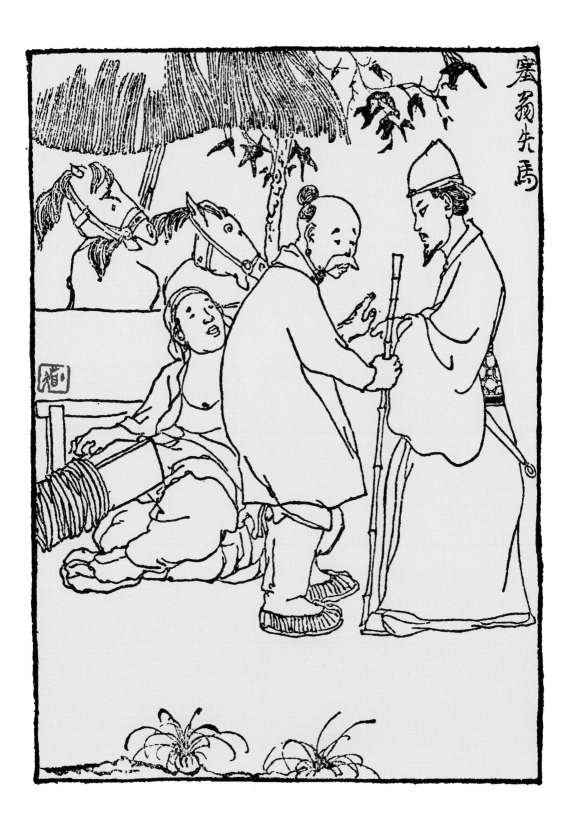

程十髪画古代故事百圖

九方堙相马

秦穆公要托人找千里马。伯乐把他的朋友九方堙介绍给穆公。九方堙拜见穆公之后，就奉命四处找马。过了三个月，他回来复命："马已经找到了，是一匹黄色的公马。"穆公派人取马，去的人回报说，是一匹黑色的母马。穆公听了，很不高兴，马上把伯乐召来，责备他说："你介绍的那位相马的人，连马的黄、黑、公、母都分辨不清，怎么能鉴别马的好坏呢？"伯乐叹了一口气，答道："这正证明九方堙的相马技术比我还要高明。因为他对马的观察，已经深入地看到了马的一种'天机'，他取其精而忘其粗，重其内而忘其外，他重视的是马的风骨品格等主要东西，而把马的毛色公母等次要东西丢开了。我这朋友的相马技能真是难能可贵的啊！"后来马取来了，果然是一匹天下无双的千里马。

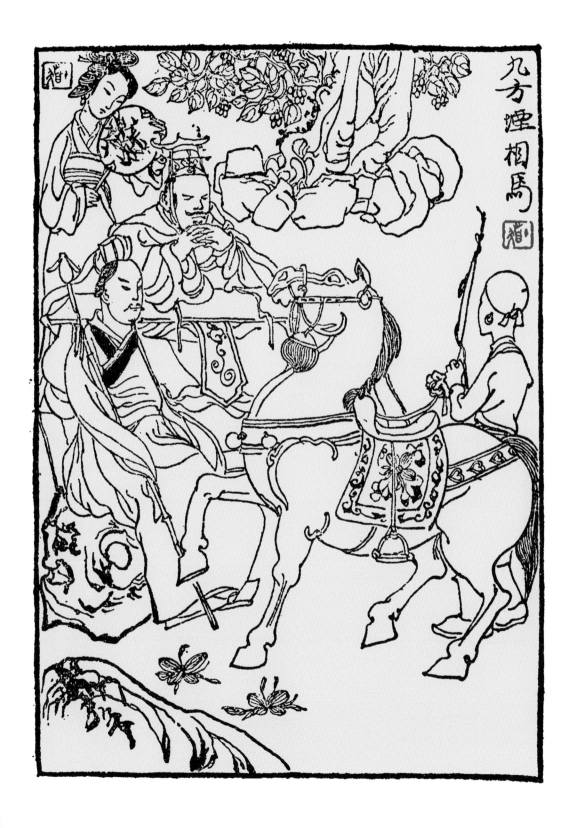

程十髮画古代故事百圖

后来居上

汲黯、公孙弘、张汤三人都是汉武帝的臣子。当汲黯居高位的时候，公孙弘和张汤还是小官。后来，公孙弘、张汤都被提拔了，公孙弘封侯拜相，张汤也做了御史大夫。以前汲黯的属吏们也都与汲黯并列了，甚至有的还超过了他。

汲黯心胸狭小，很不满意。一次，他见到汉武帝，就抢步上前说："皇上用人好像堆积木柴，把后来的放在上面了！"汉武帝听了没有理他。

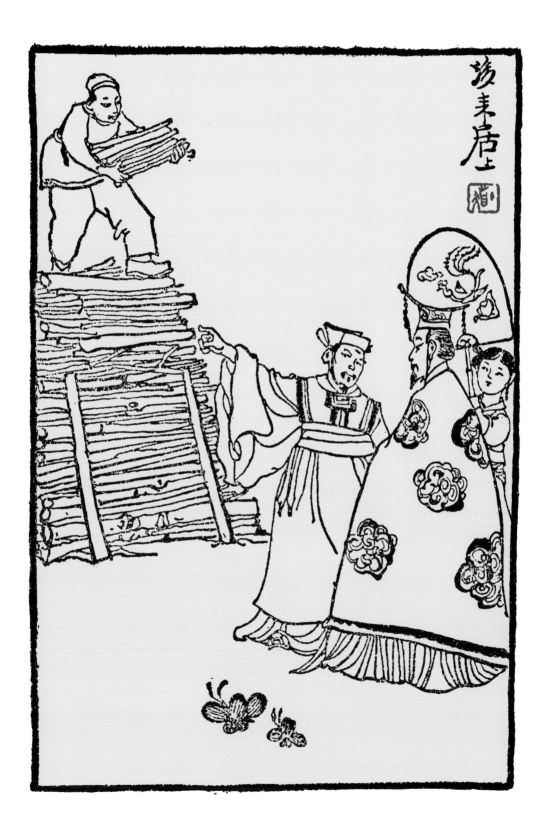

失火人家

在一个人家的厨房里，笔直的烟囱一烧饭就火焰直冒，而旁边偏又堆放着大堆柴草。有个客人看见这种情形，就对主人说："这是很危险的，最好把烟囱改成弯曲的，柴草也搬到远一些的地方，不然会失火的。"主人对客人的这个意见没有理睬。没有多久，这个人家果然失火了。幸亏左右邻居帮忙，才把火扑灭。事后，主人杀猪宰羊，大摆酒席，慰劳救火出力的邻里，其中有被火灼得焦头烂额的，就请他们坐上席，其余的人依次陪坐。至于那位劝主人提防火灾的客人，却早被主人忘记了。

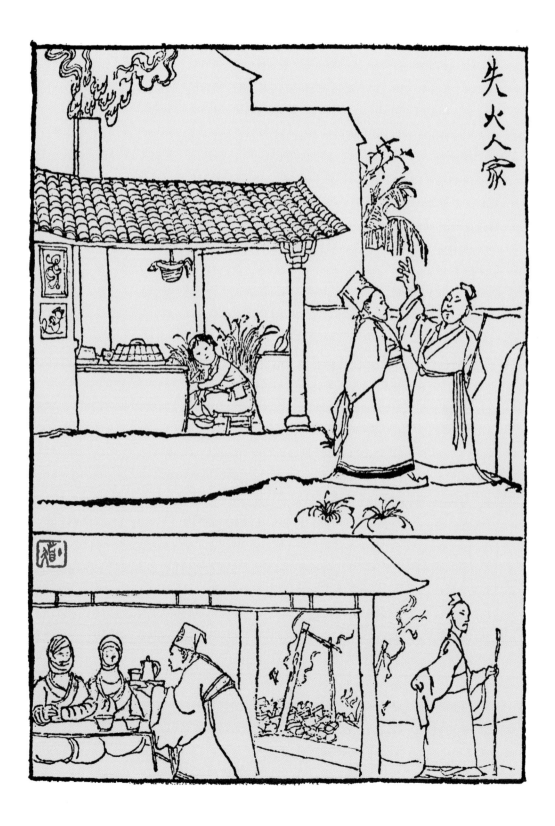

程十髪画古代故事百图

破罐不顾

东汉末年，有一个叫孟敏的人。一天他到市上买了一只煮饭用的陶罐，在路上一不小心，罐子跌得粉碎。孟敏连看也不看一眼，径自去了。路人见了觉得奇怪，走过去问他："你的罐子打破了，怎么连看也不看一下呢？"孟敏回答说："罐子已经破了，看它又有什么用呢？"

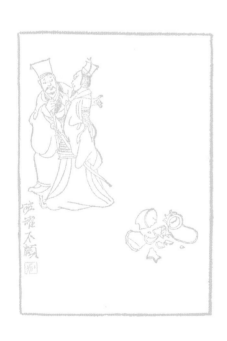

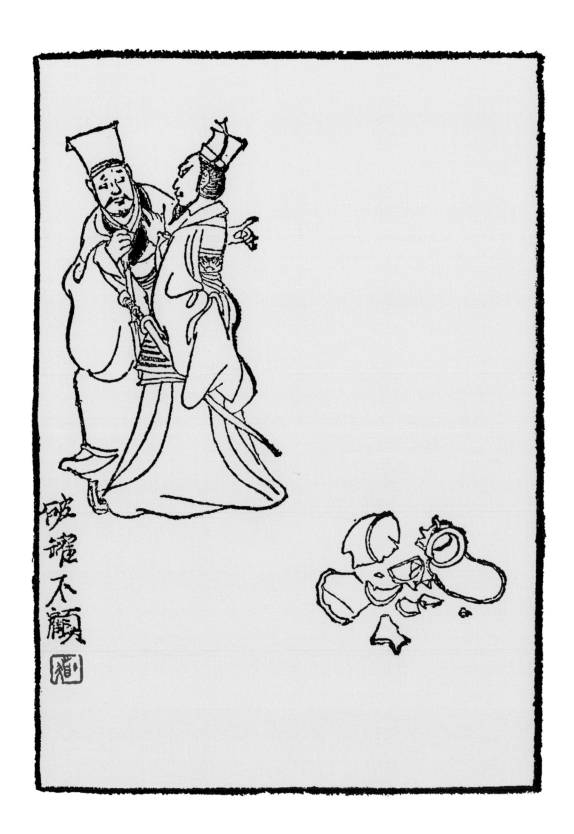

程十髪画古代故事百图

叶公好龙

叶公有个奇怪的嗜好——好龙。在他的房屋里，所有梁、柱、门、窗都雕上了龙的花纹，墙壁上绘着龙的生动形象，甚至衣服被帐上也都绣上了龙。

叶公好龙出了名，最后被天上的龙知道了，便下来到叶公家里：龙头从窗口伸进来，龙尾巴拖在客堂里。叶公一看见是真龙，登时吓得魂飞魄散，拼命往外逃走了。

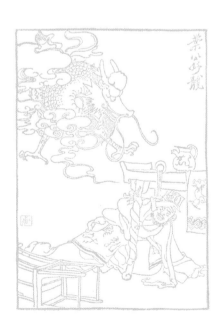

中国古代哲学寓言故事选

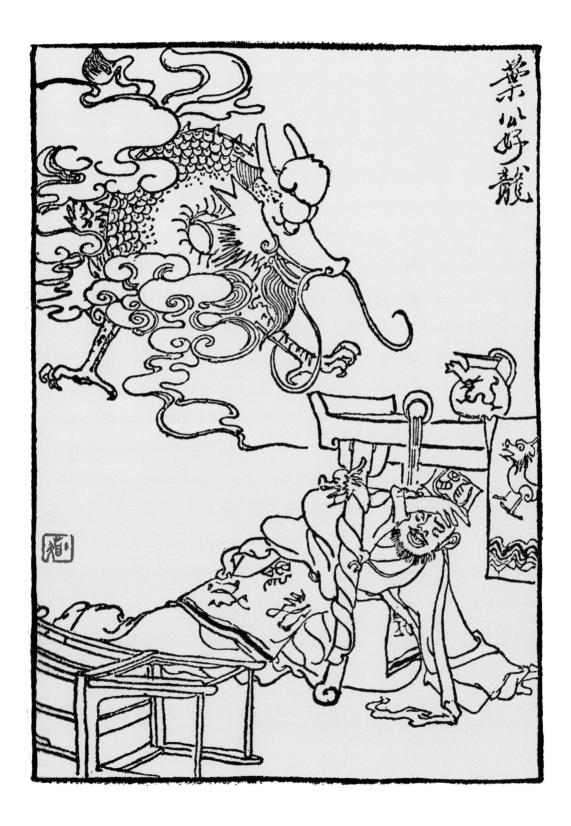

程十髪画古代故事百圖

反裘负薪

　　魏文侯一天出去游玩，看见路上有一个行人反穿着皮袄，毛向里，皮向外（古时候的皮袄穿时都是毛在外面的），背了一捆柴。

　　魏文侯就问他说："你为什么要反穿着皮袄背柴呢？"那个人回答说："因为我爱惜皮袄的毛。"魏文侯就说："你这样做，难道不知道皮弄破了，毛就长不住的道理吗？"

中国古代哲学寓言故事选

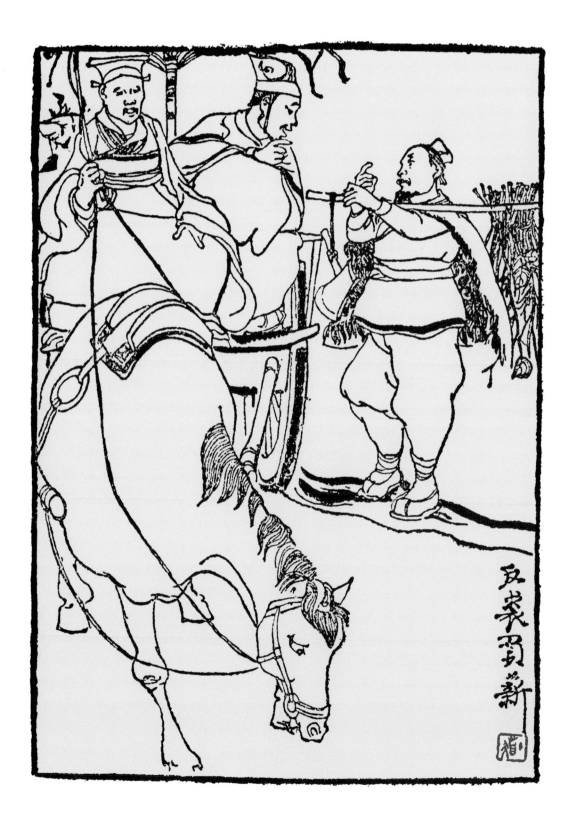

程十髪画古代故事百圖

猫头鹰和斑鸠

猫头鹰在飞翔中碰着斑鸠，它们停下来谈话。"看你这样急急忙忙的，准备到哪儿去呀？"斑鸠问猫头鹰。猫头鹰回答说："我要搬到东乡去。""西乡是你的老家，为什么要搬到东乡去呢？"斑鸠又问。"因为我在西乡实在住不下去了，这里的人们，全都讨厌我夜间鸣唱哩！"斑鸠忠告猫头鹰说："你唱歌的声音怪难听的，夜间更扰人清睡，所以大家讨厌你。可是，只要你改变一下声音，或停止夜间唱歌，西乡不是仍旧可住下去吗？不然的话，即使搬到东乡，东乡的人们也同样会讨厌你的。"

中国古代哲学寓言故事选

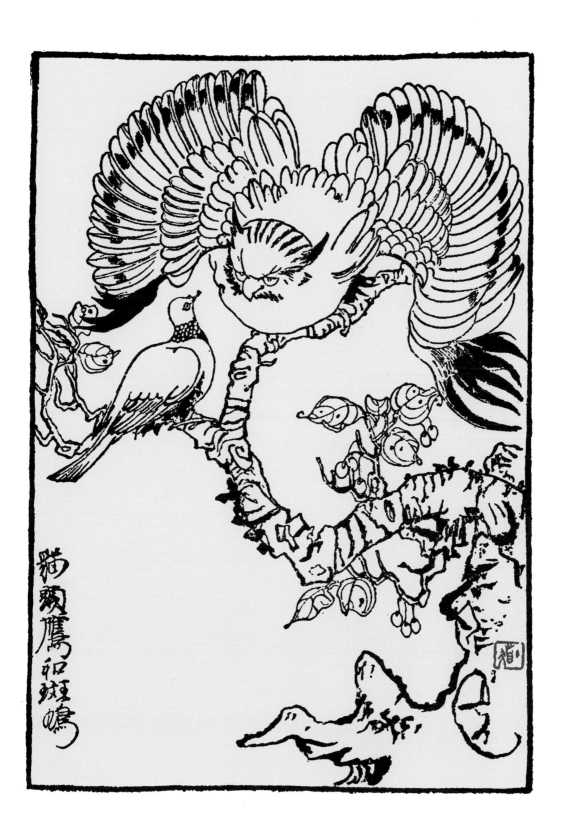

鹪鹩鹰和斑鸠

程十髪画古代故事百圖

爱好丑恶的人

　　尹绰和赦厥，是赵简子手下两个比较得力的大臣。

　　有一次，赵简子说："赦厥是很爱护我的，他从来不肯当众指出我的缺点。尹绰却不是这样，总是在许多人面前批评我！"尹绰在旁边听了，心里不服，便说："这话不对！赦厥因为爱上了你的丑恶，所以看不到你的过错。我处处留心你的过错，提出来请你改正，但决不爱护你的丑恶！"

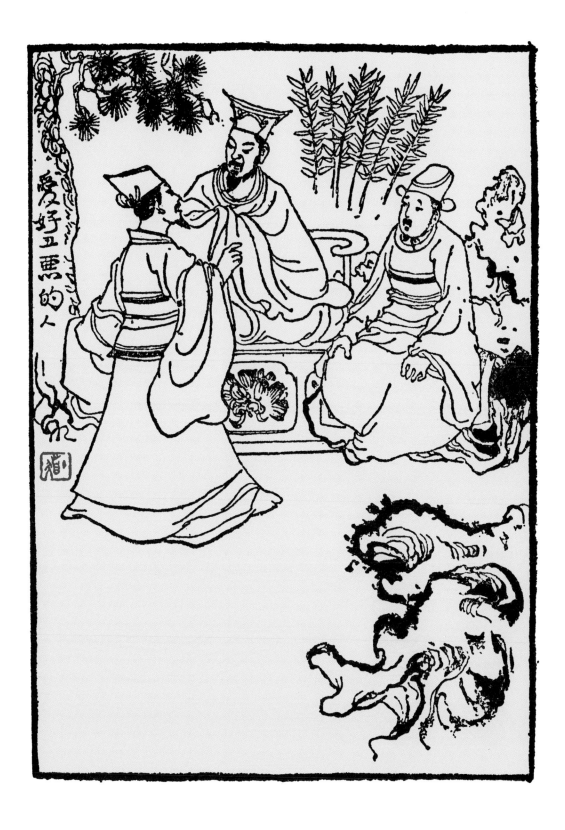

程十髪画古代故事百圖

一个洞的"网"

　　有一群鸟雀要飞来了，捕鸟的人布了一张大网在林下候着，结果网到了不少鸟雀。有个人在旁边仔细地观看，他发觉一个鸟头只钻一个网眼，于是心里就想：何必那么麻烦，把许多网眼结在一起呢？

　　他回到家里，就用一截一截的短绳子结成了许多小圈圈，准备也去捕鸟雀了。别人问他："这是做什么用的？"他回答说："去网鸟雀用的，反正一只鸟头只钻一个洞，我这种网岂不比一张大网省事得多么？"

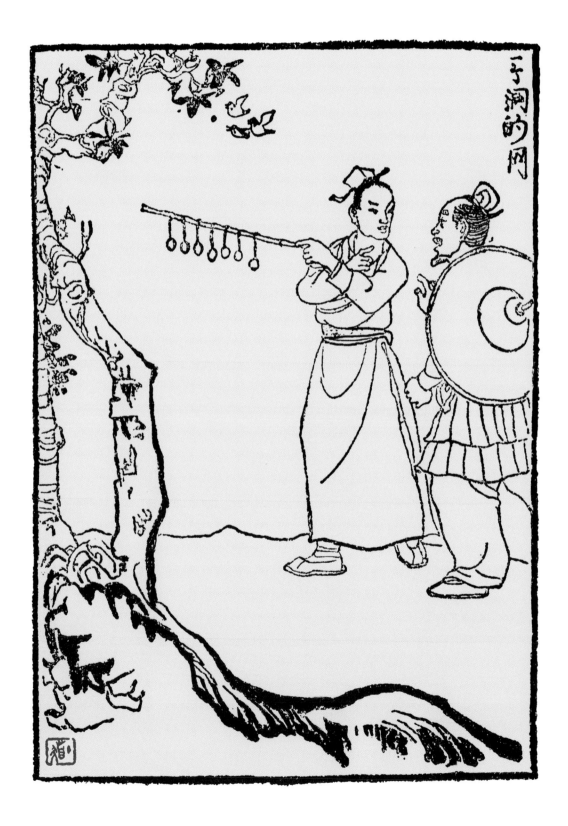

程十髮画古代故事百圖

挤牛奶

有一个人家，养了一头母牛。主人因事要大请其客，准备挤些牛奶下来，供招待之用。转而一想：现在离请客还有一个月，如果每天预先把牛奶挤下来，积多了，牛奶容易变酸，不便保藏，不如就利用牛肚皮暂时储藏一下吧，临到请客时一次挤出，又多又新鲜，岂不甚妙？打定了主意，主人便把母牛和那只还在吃奶的小牛隔离开来，牛奶也不挤了。请客的那天到了，客人们纷纷光临。主人把母牛牵出来派用场，却什么也挤不出来，牛奶全部干掉了。

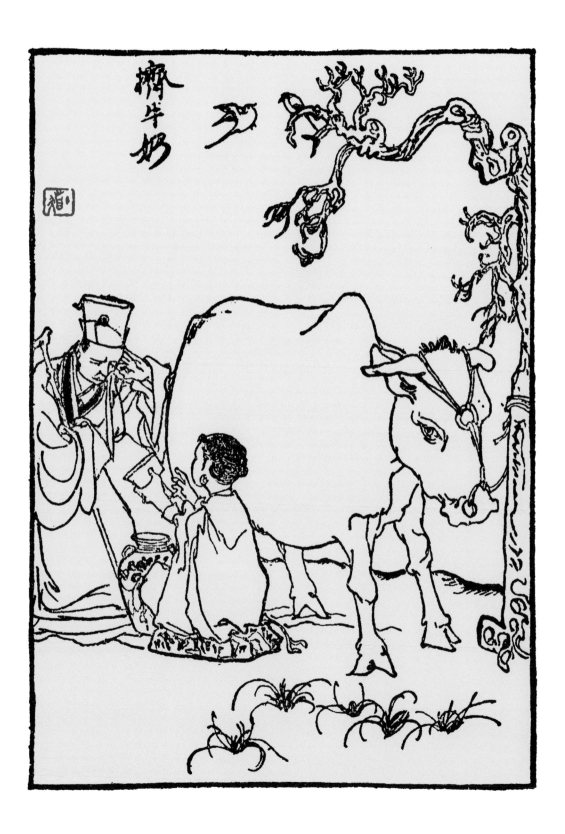

程十髮画古代故事百圖

三层楼

有一个富人，很愚蠢。他看到另一个富人家的房屋有三层楼，轩敞壮丽，心中好生羡慕。他有的是钱，马上叫泥木匠来造一所同样的三层楼房。泥木匠开始打地基，叠砖头，建造楼房的最下一层。富人瞧了，心里有些疑惑，就跑来问泥木匠道："你这是造什么房子呀？"泥木匠答道："还不是照你的吩咐建造三层楼房么？"

原来富人羡慕的，只是楼房的最上一层，他要造的也只是这一层。他连忙止住泥木匠道："你给我造房子，就得依我的计划，我是不需要什么第一、第二层楼的，只要第三层就够了，还是给我把它先造起来吧！"

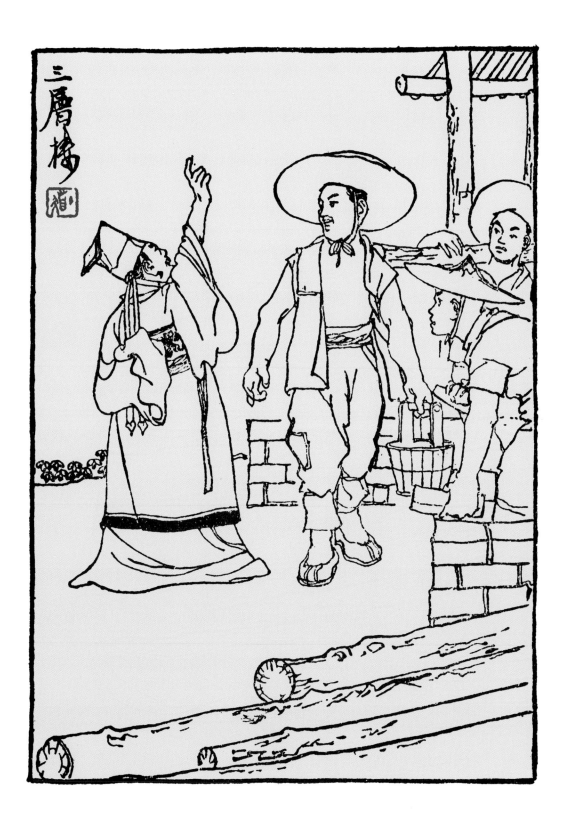

程十髪画古代故事百圖

宋玉的手法

　　楚国有一个文人名叫宋玉，写过一篇《登徒子好色赋》。他在楚襄王面前曾经与登徒子争论谁好色，谁不好色。登徒子对楚襄王说，宋玉长得很漂亮，叫楚王不要让他到后宫去和妃子们接近。宋玉为了反驳，就向楚襄王说，登徒子非常好色。他的理由是：登徒子的妻子长得很丑，头发乱蓬蓬的，裂嘴唇，牙齿也没有几颗，又是驼背，走起路来东倒西歪。可是登徒子和她感情却很好，生了五个儿子，足见他好色到了极点。

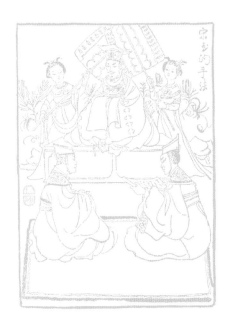

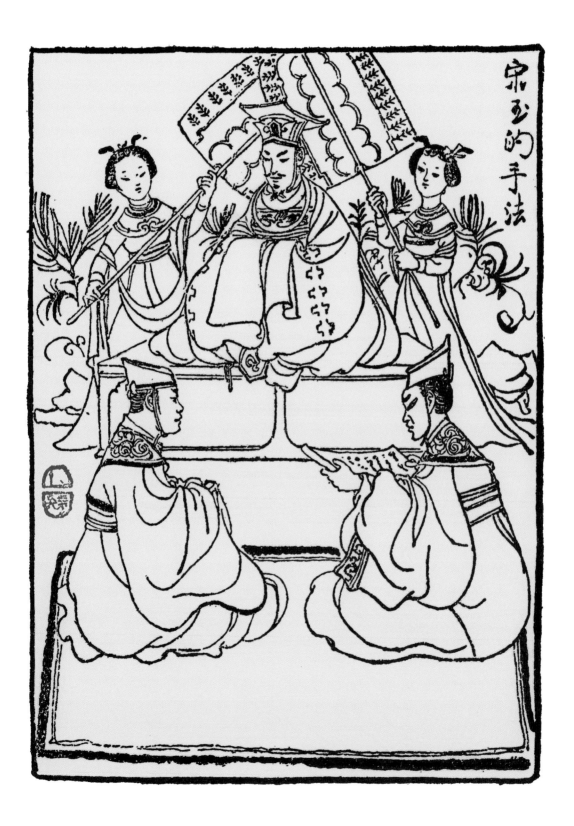

程十髪画古代故事百圖

对牛弹琴

　　从前有一个大音乐家名叫公明仪，弹得一手好琴。有一天，他独自一个人在屋外看见一头牛在那里吃草。他心里想弹几支曲调给牛听听，于是就先弹了一支清角之操。牛只是低着头自管自吃草，一点也不理会。公明仪明白了：那支曲调太高深了，牛怎么会听得懂呢？于是他又另外弹了几支曲调，一会儿好像蚊子嗡嗡地叫，一会儿又好像小牛哞哞地鸣。这样一弹，牛就摇着尾巴，竖起耳朵，草也不吃了，回转身子走来走去，留心地倾听。

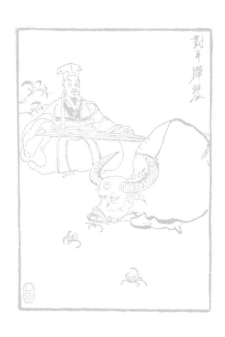

中国古代哲学寓言故事选

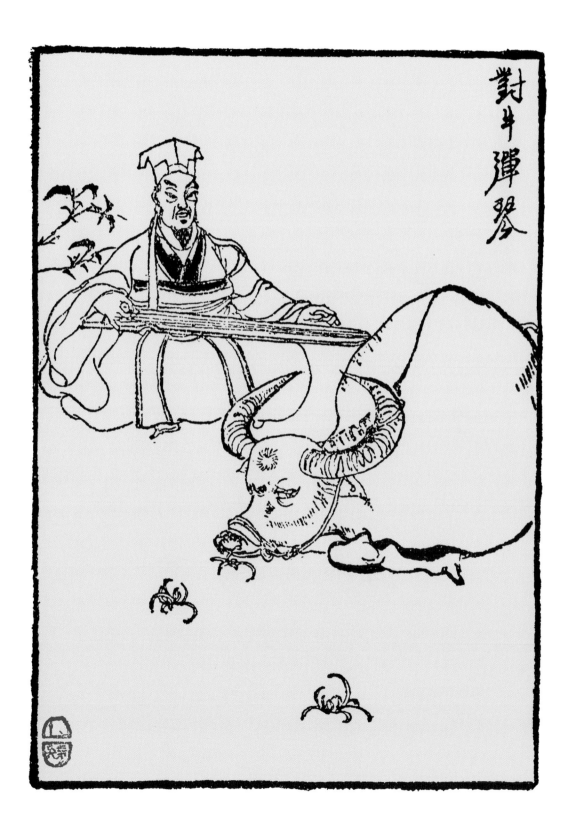

對牛彈琴

程十髮画古代故事百圖

幡动？风动？心动？

　　唐朝有一个和尚名叫惠能，有一次他到广州法性寺去听经，入得寺门，看见全寺和尚都在静心听讲。忽然，一阵风把佛像前面悬挂的幡吹动了。座中两个和尚见了就议论起来。一个说："你看，那幡在动。"另一个说："不对，那不是幡动，而是风动。"两人争论不休。惠能听了，便说："不是风动，也不是幡动，而是你们的心在动！"

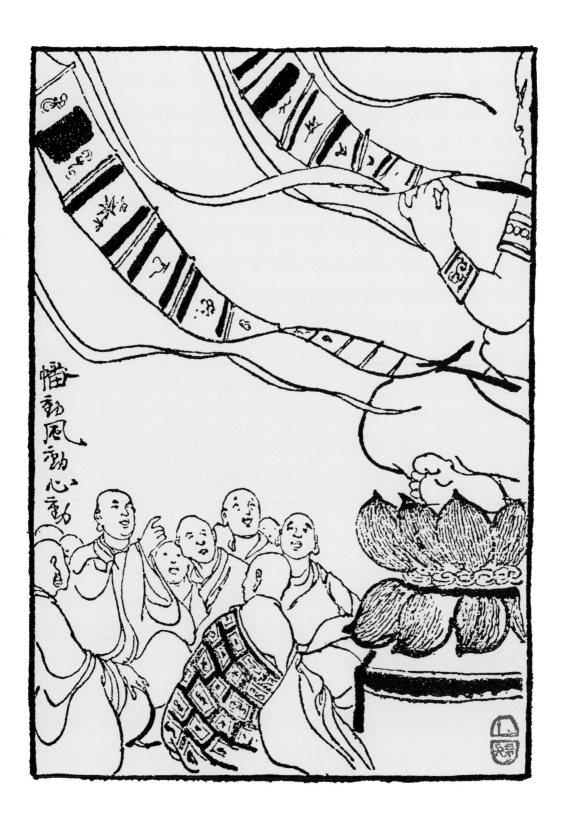

程十髪画古代故事百圖

蝜蝂背物

　　有一种小虫名叫蝜蝂，很喜欢背东西。无论遇到什么小东西，总要设法背在身上。它的背上很涩，因此背的东西也不易掉下来。终于，越积越多，越来越重，竟至于压得爬不动了。人们见了可怜它，把它背上的东西拿掉。但是，它爬起来以后，又去找东西背了。它又喜爱往高处爬，拼命地爬个不停，终于坠下地来摔死了。

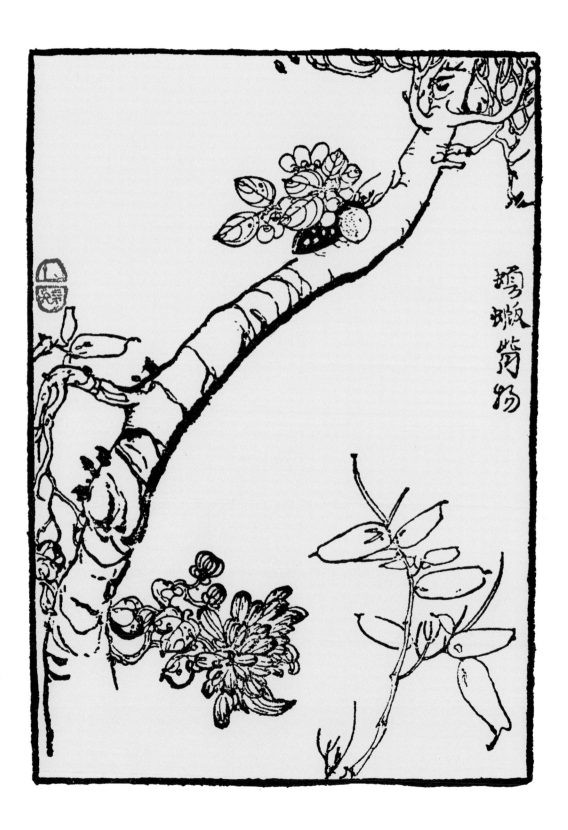

程十髪画古代故事百圖

画龙点睛

张僧繇是梁代的大画家。梁武帝崇尚佛教，到处兴建寺庙，命令他饰画墙壁。有一次，他到金陵安乐寺去，一时兴起，在壁上画了四条龙，张牙舞爪，十分逼真，但是都没有画上眼睛。人们看了觉得很奇怪，问他什么缘故。他回答说："我画上了眼睛，龙马上就会飞去。"人们以为他在吹牛，越发要求他画上去。他便在两条龙上画上了眼睛。

一会儿，天气突然变了，大雨倾盆，雷电交加，那两条龙脱离了寺壁，穿过乌云，飞到天上去了。两条没有画上眼睛的龙，仍旧留在壁上。

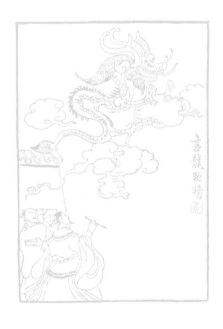

中国古代哲学寓言故事选

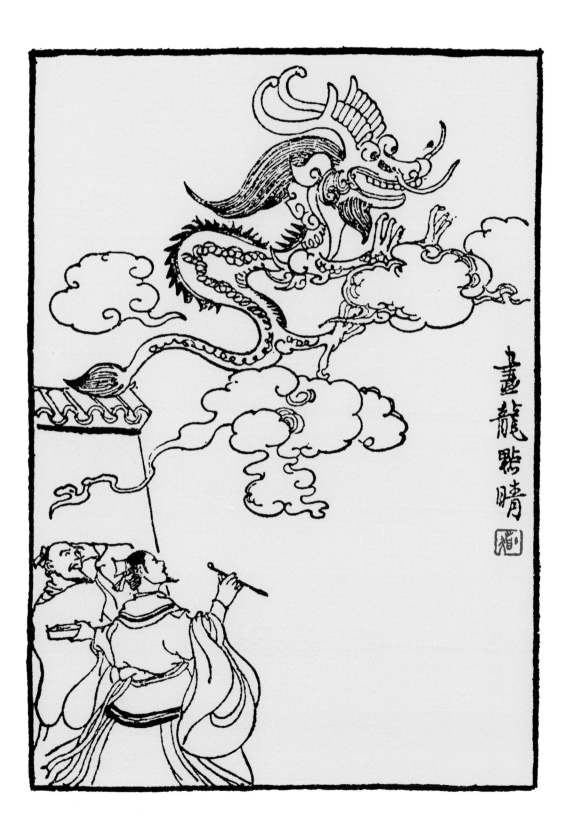

好辩论的人

营丘地方有一个读书人，平日好多事，特别是喜欢跟人家争论不休，要把无理变成有理。

他跑到艾子那里，向他提出问题："大车下面和骆驼颈项上，总要挂着铃子，那是为什么？"艾子说："车子和骆驼的体积都很大，经常夜间走路，怕狭路相逢，一时难以回避，所以挂上铃子，对方一听铃声，就好准备让路了。"营丘人说："宝塔上也挂着铃子，难道也因为夜间走路要互相回避吗？"艾子说："塔上挂铃，风吹铃响，是把鸟雀赶开，不让做窠。"营丘人又问："鹰和鹞的尾巴上也挂着铃子，哪有鸟雀会到鹰鹞的尾巴上去做窠的呢？"艾子大笑说："鹰鹞出去捉鸟雀，或飞往林中，缚在脚上的绳子容易被树枝绊住。"营丘人还继续问："我看过大出丧，前面有人手摇着铃子，嘴里唱着歌。从前总不懂这是什么道理，现在才知道是为了怕给树枝绊住脚跟。"艾子实在有些不耐烦了，就说："那是给死人开路的，就因为死人在生前专爱和人家瞎争，所以摇摇铃子也让他开开心咧！"

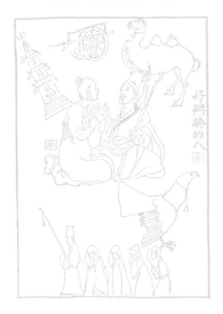

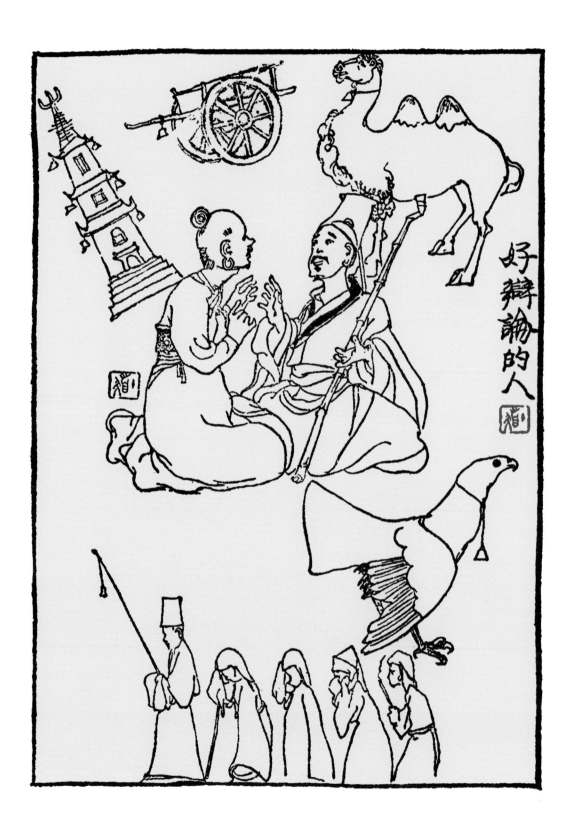

好辩论的人

程十髮画古代故事百图

晋平公的琴

晋平公制了一张琴，琴上的弦没有大弦和小弦的差别，长短和粗细都是一样。他请了当时有名的盲音乐家师旷来试弹一下，师旷弹了一整天，始终弹不出正常的琴声来。

于是晋平公便责怪师旷弹得不好。师旷心里不服，解释说：“一张琴，大弦和小弦各有各的作用，互相配合起来就可以弹出和谐的声调。现在你把琴弦都制成一模一样，我怎么还能弹呢？”

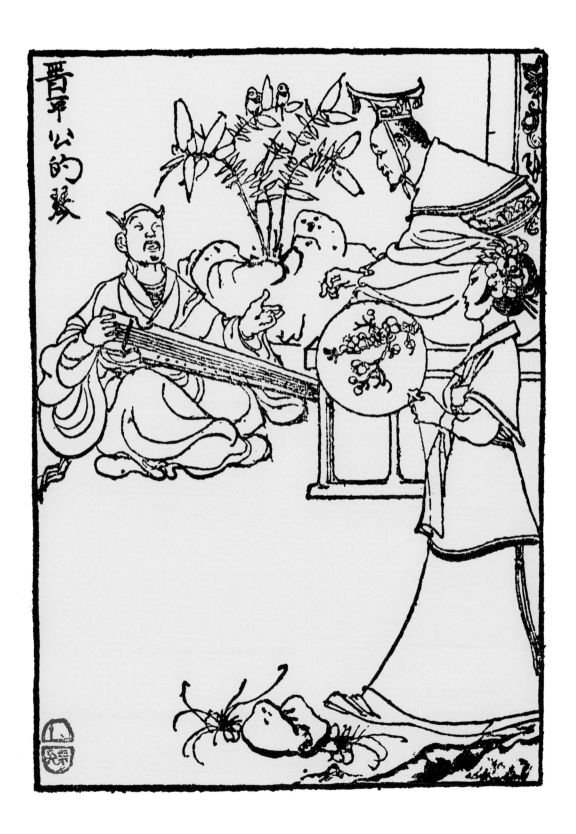

程十髪画古代故事百圖

庄稼与野草

罔和勿两个人各自种植庄稼。庄稼虽然长起来了，但是野草太多。两人马马虎虎地拔了一阵，还是不能解决问题，都感到十分头痛。罔不耐烦了，索性把禾苗和野草统统割了下来，一把火烧了，以为这下野草可除尽了。勿拔了几天也懒得再拔了，任凭野草在田里生长。结果，罔的田里，禾苗是烧光了，但是野草还是长出来；勿的田里，粟都变成了野草，稻也变了种，不能吃了。两人相对苦笑，只好挨饿。

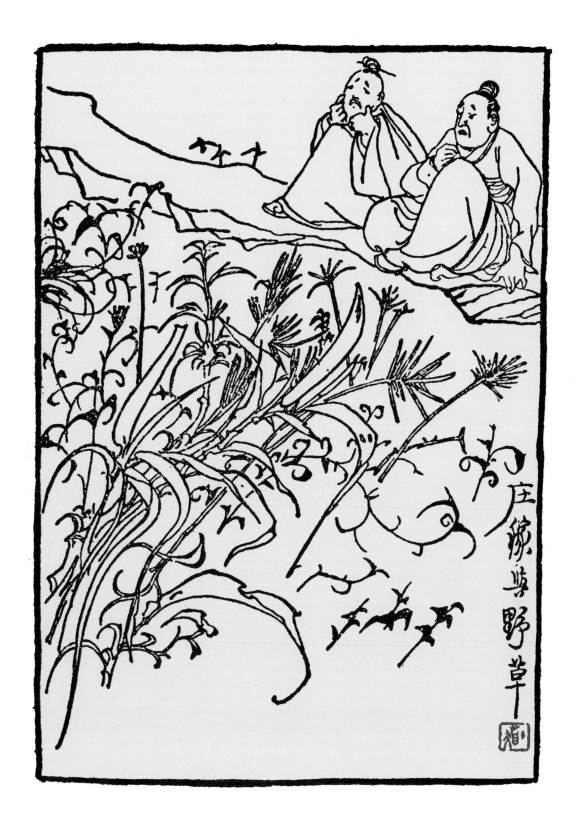

程十髮画古代故事百圖

王阳明看花

明代唯心主义哲学家王阳明，主张世界上的事物都是人们的"心"造成的，"心"以外不存在客观的事物。有一天，他和一个朋友到南镇去玩，这个朋友指着山上一棵花树问王阳明："你平时说天下没有心以外的事物，这棵花树我原先没有看见过，一直是自开自落，和我的心有什么关系呢？"王阳明说："你未曾见这棵花树时，心里就没有花树的感觉，现在你看见了花树，便产生了关于花树的感觉，可见花树还是存在于你的心中，不是存在于你的心外。"

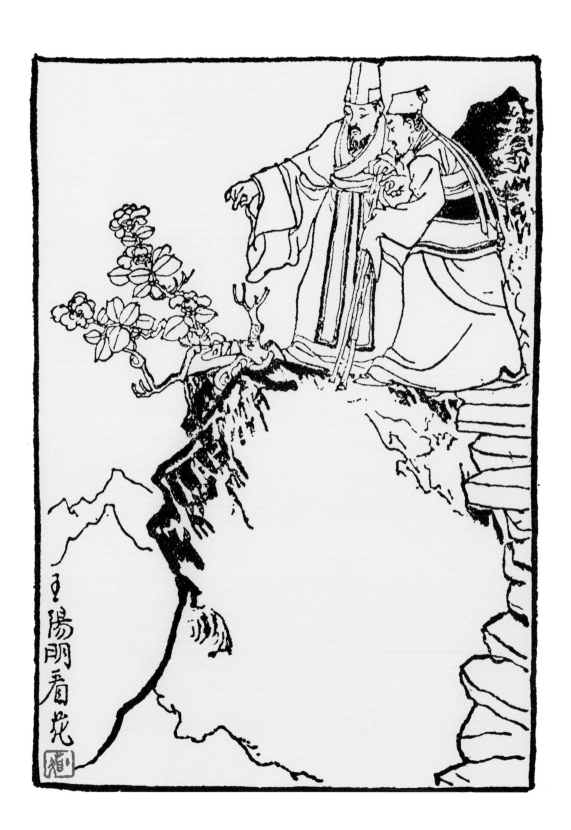

程十髮画古代故事百圖

王阳明"格"竹子

有一天，王阳明在家里和一个朋友热烈讨论如何悟彻天下万物的道理，成为圣贤。王阳明指着屋前亭子旁边的竹子，叫他的朋友去面对着竹子思索。他的朋友就早晚坐在竹子前面，想悟彻其中的道理。由于精力虚耗过多，到了第三天，就病倒了。王阳明还不死心，自己也去静坐在竹子前面，但是始终悟不出什么道理来。到了第七天，他也病倒了。于是，他们两人都感叹圣贤确实是难以做到，他们也没有那么大的力量去悟彻天下万物的道理。

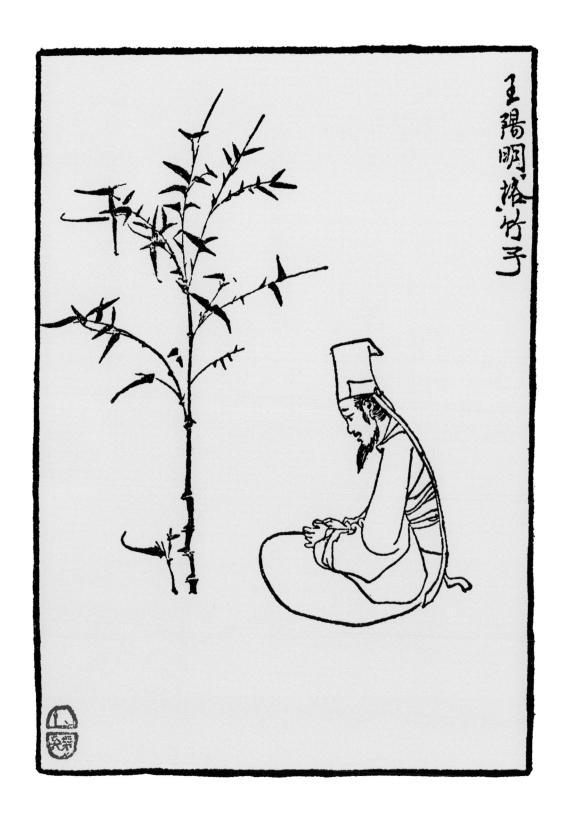

王陽明格竹子

程十髮画古代故事百图

争雁

两个猎人看见天空有一群大雁飞过，于是就张弓搭箭，准备把它们射下来。忽然，一个猎人说："这一群大雁肥得很，打下来煮了吃，滋味一定不错。""还是烤了吃好，烤了吃又香又酥。"另一个猎人固执地说。

两人各持各的理由，争论不休。后来请人出来评理，总算得出了一个解决办法：射下来的大雁，一半煮，一半烤。但是，等到他们再去射大雁的时候，那群大雁早已飞得不知去向了。

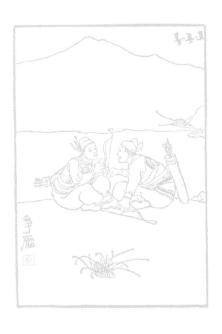

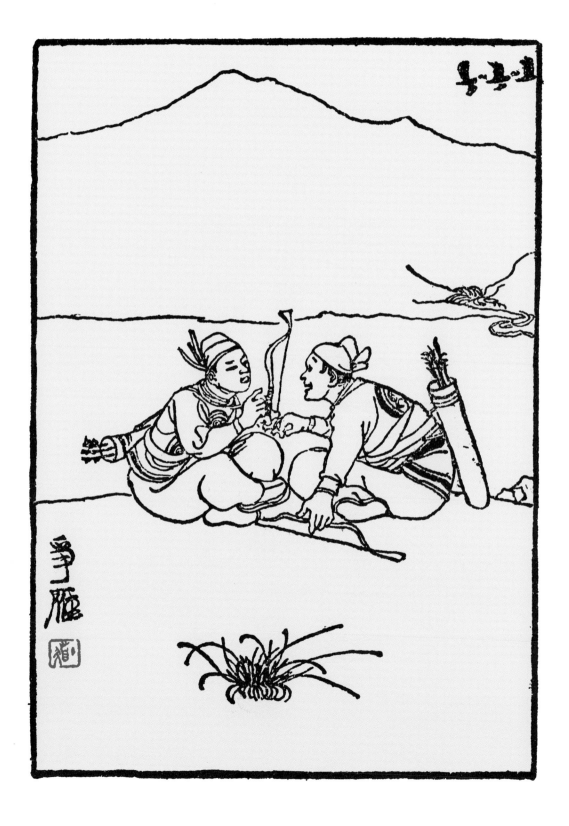

程十髮画古代故事百圖

按图索骥

伯乐是古代有名的"相马"(鉴别马的好坏)专家。当他年老的时候,他的儿子很想将这项专门技能继承下来,以免失传。于是他把伯乐手写的《相马经》读得烂熟。《相马经》上说:"千里马是额头隆起,双眼突出,蹄如垒起的酒药饼。"他就按照这一条,拿着经文出去"相马",按照书上绘的各种图形,跟他所见到的一一加以对照。结果,找到了一只癞哈蟆,用纸包起来,兴冲冲地回家报告父亲,说:"总算找到了一匹马,额头和双眼同书上说的差不多,就是蹄子不像垒起的酒药饼。"伯乐听了,只好哭笑不得地对儿子说:"你倒是找到了一匹好马,但它太会跳,你可驾驭不了啊!"

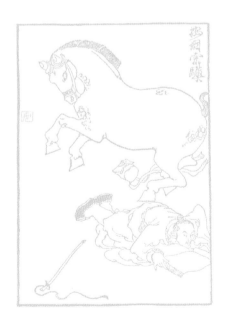

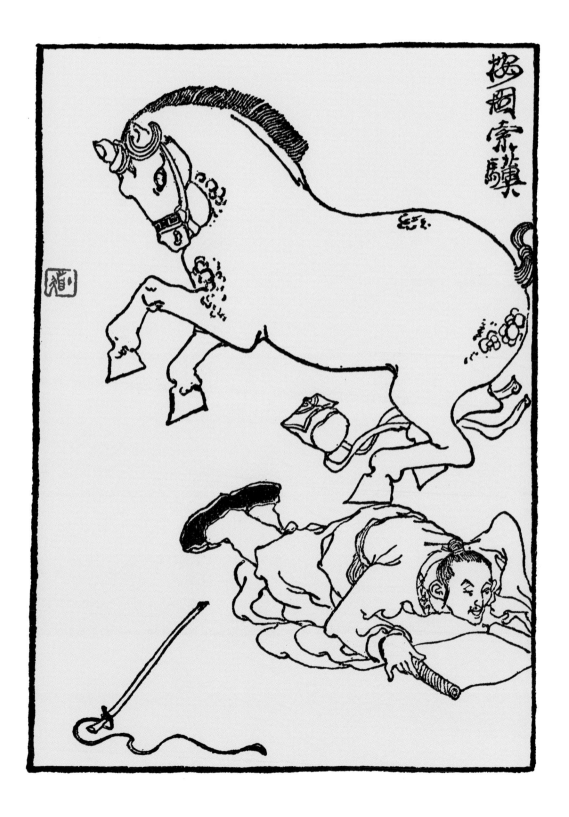

念
佛

翟永龄的母亲信佛，嘴上整日地念着弥陀。翟永龄三番五次地劝她，还是不听。

有一天，翟永龄故意高声地叫她，她自然答应了。接着又是高声地叫她，一次、两次、三次、四次地叫。她到底恼了，便皱起眉头说："既然没有什么事，这样叫我做什么？"

翟永龄笑着说："我只叫了你三四声，你便恼了，你这么无缘无故地念佛，一天念了千万遍，我想，佛也一定会恼火的！"

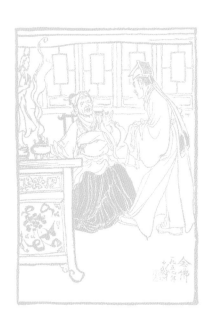

中国古代哲学寓言故事选

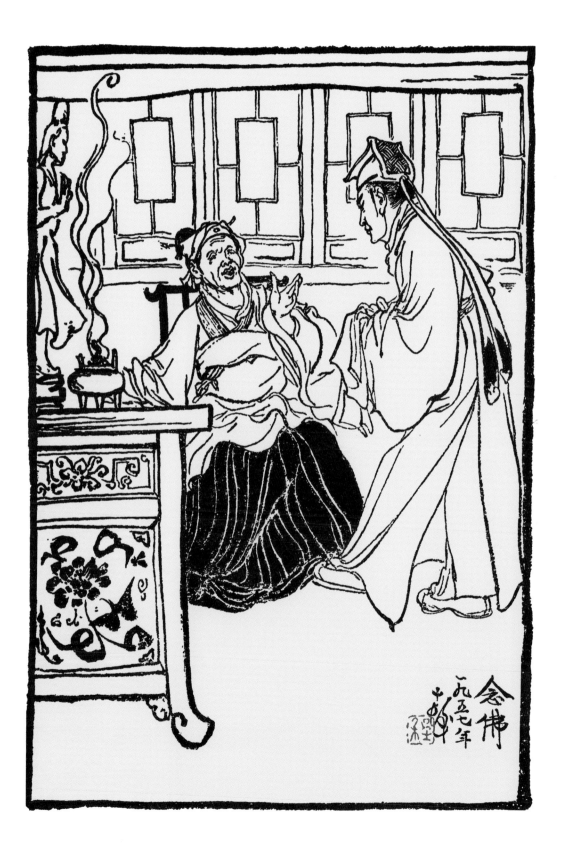

坐在钱眼内

和秦桧共同谋杀岳飞的奸臣张俊，平素贪财好货，积聚了一笔很大的家私，单只每年的租米收入，就有六十万石。但是因为势力很大，谁也不敢得罪他。

有一次，宋高宗赵构请大臣们喝酒，叫一班伶人在旁说笑话，娱乐宾客。有个伶人走上场来，自称善观天文，只须用浑天仪对人一照，就能看出这人是天上哪一颗星的化身。但是他说："用浑天仪很不方便，也可以用一个大钱来代替浑天仪。"

在座的人都要他看一看自己是什么星。

这伶人从身边摸出一个大钱，从钱眼里对准人，一个一个地照过，说这个是什么星，那个又是什么星。轮到张俊时，他就再四窥视了一番，说是看不见什么星宿。在座的人催他再仔细看看，他便装得很认真地说："真的看不见什么星宿，只看见张王坐在钱眼内！不信，你们自己来看吧！"

大家忽然悟到了伶人的用意，便哄堂大笑起来，把个奸臣张俊弄得面红耳赤。

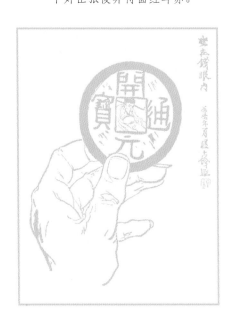

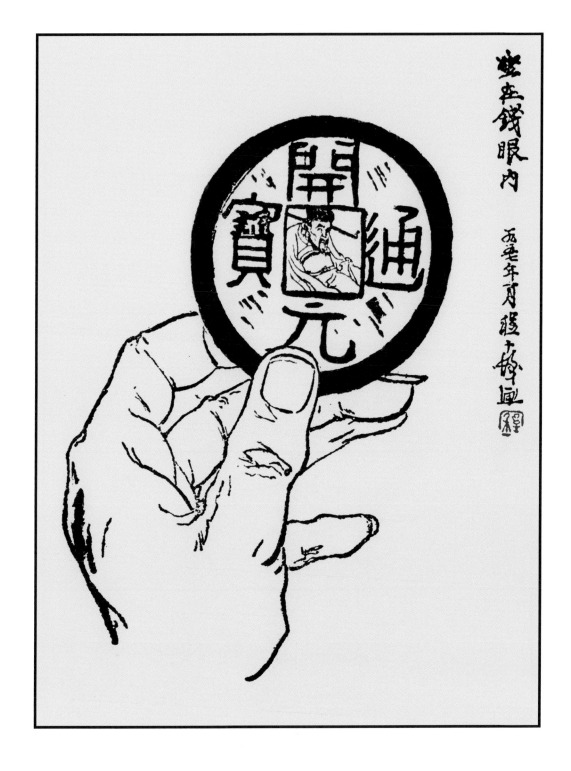

聪明的优孟

楚国的宰相孙叔敖，和优孟是朋友。优孟是个很有才能的人，所以孙叔敖临死前，吩咐他的儿子说："我做了一世的清官，没有积下一点财产，我死后，你一定会贫困的。那时，你可以去找优孟。"

过了几年，孙叔敖的儿子，真的穷极了，他在路上遇见了优孟，就说："我就是孙叔敖的儿子，我父亲死时吩咐我，如果我有困难，叫我来找你。"优孟听了说："你且在家里等着，不要走远了！"

有一次，楚庄王请客，优孟就模仿孙叔敖的样子上去敬酒。庄王看了，大吃一惊，以为孙叔敖复活了，就想请他做楚国的宰相。

优孟说："楚国的宰相是做不得的！你看，孙叔敖就是一个榜样：他做楚国宰相时，忠诚廉洁，全心全意给楚国办事，庄王终于成了天下的霸主。现在他死了，他儿子穷得必须每天砍柴换米，风雪天就得饿肚子。做宰相如果落得像孙叔敖那样的结局，还不如早点自杀的好！"楚庄王听了，觉得很难为情。

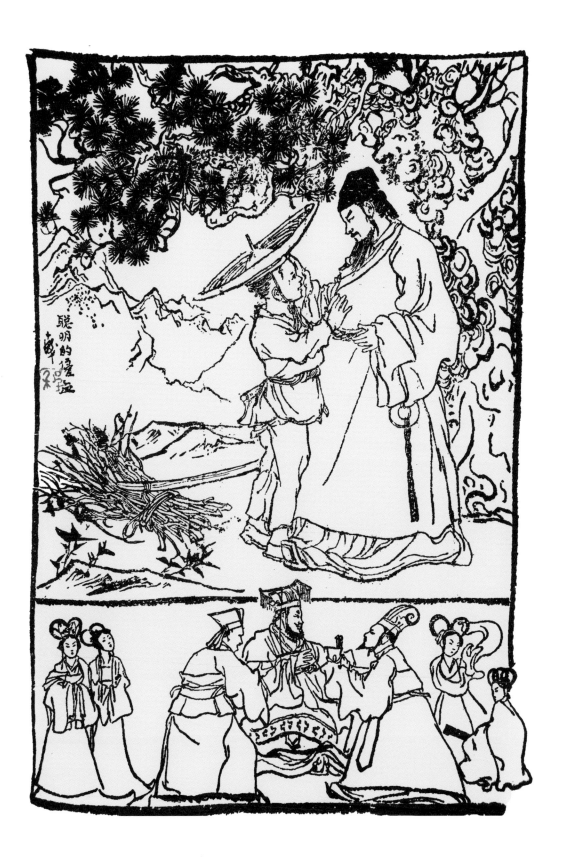

丁酉年夏程多々敬繪

程十发（1921—2007），生于上海市松江县莫家弄。名潼，字十发。斋名曾用步鲸楼、不教一日闲过之斋、三釜书屋、修竹远山楼、九松山庄等。受家庭的影响童年时就已经接触到了中国优秀的传统文化。1941年毕业于上海美术专科学校中国画系，1949年后从事美术普及工作，1952年为华东人民美术出版社（今上海人民美术出版社）创作员，1956年参加上海中国画院的筹备工作，并任画师，1984年起长期担任上海中国画院院长。他在艺术创新路上视野不断拓展，坚持取古今中外之法而化之，在人物、花鸟、山水、书法等领域独树一帜，形成了个性鲜明的"程家样"艺术。同时，他创作了大量的连环画、年画、插图等，均有很高的造诣和深远的影响，许多艺术作品得到了广大群众和专业人士的喜爱和赞赏，并多次在国内与国际上获得大奖。1993年获第二届上海市文化艺术"杰出贡献奖"，2006年被中国文联授予"国家造型艺术终身成就奖"。

程十发曾经为文艺书籍创作过的插图

林冲的故事	1954 年 8 月	上海人民美术出版社
列宁、斯大林的故事	1955 年 3 月	上海人民美术出版社
有学问的人	1955 年 4 月	连环画报
儒林外史故事	1955 年 5 月	不详
小兴安岭的春天（和俞云阶合作）	1955 年	上海文化出版社
诚实的列宁	1955 年	少年儿童出版社
火牛阵	1956 年 8 月	上海人民出版社
黄巢起义	1956 年 8 月	上海人民出版社
义和团	1956 年 8 月	上海人民出版社
神笔马良	1956 年 9 月	少年儿童出版社
牧童三娃	1956 年 9 月	少年儿童出版社
灵芝草	1956 年 9 月	少年儿童出版社
王小二得宝	1956 年 9 月	少年儿童出版社
姑娘和八哥鸟	1956 年	外文出版社
中国古代寓言	1956 年 10 月—1957 年	少年儿童出版社
幸福的钥匙	1956 年	连环画报

林冲的故事	1954 年 8 月	上海人民美术出版社
陈胜、吴广起义	1956 年 12 月	上海文艺出版社
惊醒了的梦	1957 年（第二期）	儿童时代
秋海棠	1957 年	上海文化出版社
十兄弟	1957 年	少年儿童出版社
问三不问四	1957 年	少年儿童出版社
红日	1958 年 6 月	少年儿童出版社
红军团长当农民	1958 年	湖北人民出版社
一棵石榴树上的国王	1958 年	外文出版社
欢迎毛主席	1958 年 12 月	上海人民美术出版社
海瑞的故事	1959 年第一版 1983 年第二版	少年儿童出版社
赵氏孤儿	1960 年 5 月	不详
中国古代哲学寓言故事选（续编）	1960 年 8 月	上海人民出版社
召树屯和喃婼娜	1961 年	外文出版社
霍去病	1961 年	南方日报
傣家人之歌	1962 年 3 月	上海文艺出版社
彩虹	1962 年 5 月	上海文艺出版社
黄道婆的故事	1962 年 7 月	上海人民美术出版社
聊斋故事选译	1962 年 8 月	中华书局
奔腾的马蹄	1962 年	上海文艺出版社
天山牧歌	1962 年	作家出版社
孔雀姑娘（中国民间故事选）	1962 年	外文出版社
辛亥革命	1962 年	上海人民出版社
红楼梦	1963 年	不详
血泪荡（绍剧的剧本）	1963 年	上海文艺出版社
红楼梦人物图咏	1975 年	不详
西湖民间故事	1978 年 5 月	浙江人民出版社
不怕鬼的故事	1979 年	外文出版社
中国古代哲学寓言故事选	1980 年	上海人民出版社
星星草	1980 年 11 月	北京出版社
西厢记（杨振雄演出本）	1982 年	上海文艺出版社
梅宝	1984 年	上海文化出版社
古代书法家轶事百则	1984 年	上海书画出版社
爱情不是狩猎	1985 年 4 月	重庆出版社

图书在版编目（CIP）数据

程十发画古代故事百图 / 程十发绘；程多多编. ——
上海：上海人民美术出版社，2018.3
　ISBN 978-7-5586-0684-7

　Ⅰ. ①程… Ⅱ.①程… ②程… Ⅲ.①中国画 —作品
集—中国—现代　Ⅳ. ①J222.7

　　中国版本图书馆CIP数据核字（2018）第029259号

程十发画古代故事百图

绘　　者	程十发
编　　者	程多多
策　　划	潘志明
责任编辑	潘志明
装帧设计	张　璎
撰　　文	谷　吉
图文编排	徐才平
技术编辑	季　卫
出版发行	上海人民美術出版社
	（上海长乐路672弄33号）
印　　刷	上海丽佳制版印刷有限公司
开　　本	787×1092　1/16　17印张
版　　次	2018年3月第1版
印　　次	2018年3月第1次
印　　数	0001—2300
书　　号	ISBN 978-7-5586-0684-7
定　　价	290.00元